OBSERVATIONS
SUR
LA MUSIQUE.

OBSERVATIONS
SUR
LA MUSIQUE,
ET PRINCIPALEMENT
SUR LA
METAPHYSIQUE DE L'ART.

Naturâ ducimur ad modos. (Quint. inst. orat.).

A PARIS,
Chez P I S S O T, Père & Fils, Libraires,
Quai des Augustins.

M. DCC. LXXIX.

PRÉFACE.

L'OUVRAGE que nous préſentons au Public, n'eſt point un Traité de Muſique dont la lecture requière la connoiſſance de cet Art : pour nous lire, il ne faut en avoir, ni la théorie, ni la pratique ; il n'eſt pas même néceſſaire d'en goûter beaucoup les effets : quelque peu ſenſible qu'on y puiſſe être, on ſe plaît à entendre, à répéter ſoi-même quelques chants familiers & populaires ; avec cette ſeule diſpoſition, dont nous diſpenſerions encore au beſoin, on eſt ſuffiſamment préparé, & l'on peut concevoir à-peu-près tout ce que cet Écrit contient. L'objet prin-

cipal que nous nous propofons, eft d'analyfer les fenfations que la Mufique procure, de rendre raifon, autant qu'il eft poffible, des plaifirs qu'elle fait éprouver, & des moyens par lefquels elle agit fur nos fens & fur notre âme. Ceux qui n'auroient jamais dû au chant un feul moment de plaifir (s'il exifte de tels hommes au monde) peut-être en nous lifant, appercevroient la caufe de ce dégoût qui les fingularife; ils réfléchiroient du moins fur la partie de nos fenfations muficales qui appartient à l'efprit. En un mot, ces obfervations portent effentiellement fur la Métaphyfique de l'Art, partie qui nous a femblé neuve, que perfonne n'a jufqu'à préfent approfondie.

Les Langues ont toutes leur Mé-

PRÉFACE.

taphysique générale & particulière: elles ont toutes des principes semblables, des bases communes, & portent aussi des caractères de différence, que la diversité des tems, des lieux, & des circonstances a fait naître. Le Métaphysicien qui travaille sur une Langue, en éclaircit la formation & les principes créateurs: il en reconnoît deux principaux; l'ordre dans lequel l'esprit conçoit les idées, & l'instinct de l'analogie. Diverses causes agissent ensuite contradictoirement à celles-là, & produisent les irrégularités d'une Langue: l'une de ces causes est l'imitation des autres Langues, qui, par la communication que les Peuples ont les uns avec les autres, confond plusieurs idiômes en un

seul. Ce que l'inſtinct de l'analogie eût rendu ſimple & uniforme, l'imitation le rend inconſéquent & irrégulier ; & chaque procédé, chaque forme qu'une Langue emprunte d'une autre, altère ſa forme primitive & naturelle.

La Muſique, ainſi que les Langues, a ſa métaphyſique propre. Marquer les différences du chant & des idiômes, ce ſeroit anticiper ſur l'Ouvrage qu'on va lire, & mettre hors de place ce qui ailleurs en trouve une naturelle. Il nous ſuffit d'indiquer au Lecteur que nous avons travaillé plutôt pour l'homme d'eſprit qui ne ſait pas la Muſique, que pour le Muſicien qui ne ſait pas réfléchir & penſer.

Nous avons *fait* long-tems cet

PRÉFACE.

Ouvrage, sans y travailler pour ainsi dire. Une expérience longue & journalière nous découvroit sans cesse de nouveaux faits, nous conduisoit à des observations nouvelles. Ces faits, ces observations nous restoient en dépôt dans la tête, & nous portions les matériaux de l'Ouvrage sans songer encore à en faire un. Une chose pourtant nous frappoit dans cet amas d'idées accumulées sans travail & sans intention ; il n'en survenoit pas une qui démentît les premières : toutes se lioient, sembloient s'appartenir & s'être engendrées. Vingt-cinq ans & plus, consacrés à la pratique suivie de l'Art, vingt-cinq ans qui en avoient opéré la prodigieuse révolution, n'occasionnoient pas le plus léger dépla-

PRÉFACE.

cement dans nos idées ; elles réſiſtoient au choc du tems, aux variations de l'Art : cela nous parut être un des ſymptômes viſibles de la vérité. Après une ſi longue épreuve de nos opinions, n'avons-nous pas le droit de demander au Lecteur qu'il ne condamne pas précipitamment, & du premier coup-d'œil, ce qui, au bout de trente ans d'étude & d'obſervation, nous a paru vrai ? Je puis m'être mépris en quelques points : mais je ſuis bien bien trompé ſi mes erreurs n'avoiſinent pas la vérité. Que je touche le but, ou que je le manque, je l'indique du moins.

Je n'offre aujourd'hui au Public que la moitié de l'Ouvrage que j'ai conçu. Cette première Partie forme un tout complet, & peut ſe détacher

PRÉFACE.

du reste. J'aurois mieux aimé donner à la fois l'Ouvrage tout entier ; mais en prenant le tems nécessaire pour l'achever, j'aurois craint de me présenter trop tard. Dans ce siècle & dans cette Nation, il n'est pas aisé de conserver long-tems l'exclusive propriété de quelques idées vraies : je ne sais point de trésor plus difficile à garder.

C'est une chose remarquable, que depuis le peu de tems qu'on raisonne à Paris sur la Musique, on ait déjà fait sur cet Art des observations plus neuves, plus fines, plus profondes que l'Italie n'en a fait éclore depuis le long-tems qu'elle cultive la Musique avec succès. Quand j'en ferois honneur à l'active pénétration de nos esprits, quelqu'un auroit-il le droit

de m'en blâmer? Mais pour ne point paroître louer une Nation aux dépens d'une autre, je dirai que la promptitude & l'étendue de nos vues sur la Musique, sont une suite de l'espèce de fureur avec laquelle on s'en occupe à présent; & que cette fureur est elle-même une suite de l'état de gêne & de contrainte où l'on a tenu l'Art parmi nous. Si l'on n'eût mis aucun obstacle à ses progrès naturels, chaque génération en auroit vû quelques-uns; toutes auroient accompagné l'Art dans sa marche progressive, & l'auroient aimé à-peu-près également: le goût de la Musique, à aucune époque, n'eût tourné en manie, parce qu'aucune époque n'eût été assez éclatante pour entraîner tous les esprits.

PRÉFACE.

Mais une police de goût mal entendue, a tenu l'Art long-tems en servitude. Lui défendre de se perfectionner, c'étoit mettre en interdit cette partie de nos plaisirs. Est-il étonnant, qu'au moment où le Public la recouvre, il s'y livre avec une sorte d'emportement ? Il rachète par l'ardeur d'une telle jouissance, les longs retardemens qu'elle a éprouvés. Ce que nous disons de la Musique, on pourroit le dire aussi de la Philosophie.

Cet Écrit a cela de singulier, qu'en le mettant au jour nous avons à nous défendre à la fois du reproche de paradoxe & de plagiat. Contre l'une de ces imputations, notre défense est la protestation d'une bonne-foi pleine & entière. Ce que nous avançons, ce n'est point comme

extraordinaire que nous l'avançons ; c'est comme vrai : nous n'avons point la conscience de nos méprises, conscience qui, de nos assertions, feroit des mensonges. Quant au Plagiat, l'unique façon que nous ayons de nous en disculper, est de protester que les idées déjà publiées par d'autres Écrivains, & que nous employons ici, nous appartiennent originairement, ainsi qu'à eux. Si nous avions besoin de garans sur ce point, nous nommerions les personnes qui ont vu commencer cet Ouvrage. M. l'Abbé Morrelet fit paroître, il y a huit ou dix ans, une Brochure pleine d'esprit, dans laquelle il a traité de l'expression musicale. Nous y trouvâmes quelques idées déjà consignées dans notre Manuscrit, & qui

PRÉFACE. xj

tiennent de trop près au corps de cet Ouvrage, pour que nous ayons pu les retrancher. Ces idées sont en petit nombre; nous désignerons le seul Chapitre où elles se trouvent : dans ce Chapitre même, nous ne sommes pas sur tous les points du même avis que M. l'Abbé Morrelet. Nous avons vu dernièrement une autre Brochure sur la Musique, dont M. *Boyé* est l'Auteur. Il seroit en droit de réclamer aussi quelques idées, sur lesquelles, en les publiant, il s'est acquis avant nous un titre de propriété : nous nous justifions de ce plagiat comme du précédent.

Dans l'état de fermentation où sont nos esprits, relativement à la Musique, il est à craindre qu'on ne lise avec défiance tout Ouvrage qui

en traite. Le Lecteur qui suit l'un ou l'autre parti, doit d'abord observer l'Écrivain qui lui parle, & tâcher de reconnoître si c'est un Adversaire ou un ami. Jusqu'à ce qu'il en soit assuré, il ne voit dans l'écrit qu'il tient, que ce qui peut lui en fournir la preuve; & toujours en garde, comme une sentinelle avancée, il est prêt au premier mot à crier, *qui vive*. Pour l'intérêt du Lecteur, & pour le mien, prévenons cet inconvénient, & montrons-nous à découvert.

Notre caractère nous a toujours porté à l'impartialité, & notre goût, à l'admiration de toutes les belles choses. Entre les grands talens qui nous ont divisés depuis quelque temps, ceux vers lesquels on nous soupçonneroit d'incliner le moins

PRÉFACE.

moins, ont reçu de nous des témoignages d'admiration peu suspects. Il n'y auroit que l'ombrageuse inquiétude de l'esprit de parti, qui pût faire imaginer que nous ne sommes pas leurs partisans. D'ailleurs il ne s'agit pas, dans cet Ecrit, de discuter la prééminence des talens: un tel objet y seroit étranger. Eh! ne sais-je pas que le succès qu'un Ouvrage obtient de l'esprit de parti, n'est jamais qu'un succès éphémère? Les partis se lassent, la querelle s'éteint, & l'ouvrage est oublié. Quiconque veut donner à ce qu'il écrit un caractère de solide bonté, doit se rendre indépendant des circonstances : il doit s'enfermer dans sa conscience, écrire sous les yeux de la vérité, non pour l'intérêt & le plaisir du moment, mais pour

une fin plus utile & plus durable, selon que l'ouvrage en est susceptible. Celui-ci est composé dans le même esprit qu'il l'eût été, si l'on n'eût jamais disputé sur la Musique, *sine irâ & studio, quorum causas procul habeo.* Forcé de citer quelquefois des exemples, entre ceux que je me suis rappelés, j'ai choisi les plus propres à soutenir ce que j'avançois, & à le réduire en démonstration. J'aurois voulu citer plus souvent MM. Philidor & Grétri, Musiciens d'un ordre supérieur, & qui, par leurs Ouvrages, se sont acquis un droit à l'estime & à la reconnoissance de notre Nation. J'aurois voulu payer aux Artistes François un tribut d'hommages, que la manie de ce qui est étranger a paru leur dérober quelquefois ; mais,

PRÉFACE.

encore un coup, ces objets ne font point de notre reffort, nous n'avons pas dû y toucher. Que le Lecteur donc fe garantiffe de l'inquiétude qui lui feroit chercher dans nos principes généraux, des applications cachées. Ces combinaifons pourroient l'égarer, & les applications qu'il feroit, différeroient peut-être de celles que nous ferions nous mêmes.

Dans un ouvrage de quelque étendue, & qui parcourt toutes les parties d'un Art, il y a quelquefois une contradiction apparente entre deux propofitions placées loin l'une de l'autre. Chacune, dans la place où elle eft mife, a un effet local; elle préfente un coin de vérité relatif à ce qui l'entoure. Que l'on tranfporte cette propofition, qu'on l'oppofe

face à face à une autre qui, comme la première, demandoit à être vue de profil, elle la heurte & la contredit. Si l'on met quelques-unes de nos assertions à cette épreuve insidieuse, il nous sera plus aisé alors de répondre à l'accusation, qu'il ne nous le seroit de la prévenir. Comment deviner l'endroit sur lequel tombera la censure? Donner par-tout le Commentaire détaillé de chaque proposition, ce seroit étouffer l'ouvrage sous un monceau de raisonnemens; & pour-lors, s'il étoit plus difficile de nous critiquer, il le seroit encore davantage de nous lire.

Les raisons qui nous ont déterminé à presser la publication de cet Écrit, jusqu'à le donner incomplet, nous dispensent d'annoncer quel sera

PRÉFACE. xvij

le sujet de la seconde partie. Elle sera comme la première, à la portée de tous les Lecteurs, & contiendra même des objets d'une curiosité plus générale. Cette seconde partie est déjà fort avancée; & si rien ne ralentit les efforts de notre zèle, elle suivra de près la première.

Depuis que nous réfléchissons sur la Musique, & que nous y rapportons une partie de nos lectures, nous avons été dans le cas d'extraire, des Auteurs anciens & modernes, une foule de passages relatifs à nos opinions. Il n'auroit tenu qu'à nous d'enfler ce volume à force de citations; mais entre cet abus & celui de ne citer jamais, nous avons cherché un milieu convenable à notre situation. Cet Ecrit, destiné à paroître

avec le privilége & l'approbation d'une Compagnie savante, n'a pas dû s'éloigner entièrement du genre de ses travaux. Nous avons desiré le montrer au Public, comme un témoignage de notre zèle respectueux pour cette illustre Compagnie & pour ses doctes occupations. Sans doute on doit s'attacher plus à la vérité intrinsèque d'une opinion, qu'aux citations qui la rendent recommandable. Mais comment se défendre d'une disposition favorable, pour ce qui nous vient des meilleurs esprits des siècles passés? Comment une opinion émanée d'eux, ne tire-t'elle pas de cette antique & noble origine, un caractère auguste qui lui concilie le respect & la confiance? Si l'on aime mieux croire les vieillards que

les jeunes gens, parce qu'ils ont plus d'expérience & moins de témérité, une proposition éprouvée & mûrie par les siècles, ne doit-elle pas participer à ce privilége de la vieillesse ?

Disons un mot du style de cet Ouvrage : peut-être jugera-t-on qu'il ne devoit être que simple, puisque l'Ouvrage est de pur raisonnement : mais par la forme nous avons tâché d'embellir la sécheresse du sujet ; & les Anciens sur ce point ont encore été nos modèles. De quel ton *Longin* & *Denis d'Halicarnasse* discutent les propriétés & les beautés du style ! Quel trésor d'expressions naît sous la plume de Cicéron & de Quintilien, lorsqu'ils enseignent & analysent les parties les plus sèches de l'Art de parler & d'écrire ! De tels modèles

PRÉFACE.

sont décourageans, je l'avoue : on se mesure avec eux, non pour atteindre à leur hauteur, mais pour s'élever au-dessus de soi-même.

OBSERVATIONS

OBSERVATIONS
sur
LA MUSIQUE.

CHAPITRE PREMIER
ET PRÉLIMINAIRE.

Jusqu'à quel point l'Esprit philosophique peut s'appliquer aux beaux Arts.

ON A SOUVENT observé que les plus belles inventions, celles qui font le plus d'honneur à l'esprit humain, ne sont dues ni aux efforts de la réflexion, ni aux laborieuses recherches des hommes savans.

A

C'est à une forte d'instinct, c'est au hasard, pour ainsi dire, qu'on en est redevable. Cette observation n'a jamais plus de justesse que lorsqu'on l'applique aux Arts libéraux. Ceux qui les inventent & les pratiquent avec succès, sont entraînés par un sentiment intérieur, dont eux-mêmes ils n'ont qu'une connoissance confuse; ils obéissent à l'impulsion du génie, du génie que l'on peut appeler l'instinct des grandes choses. Jamais on n'a vu les règles naître avant les exemples, ni la raison dicter d'avance au génie ce qu'il doit faire. Celui-ci procède d'après le sentiment qui le conduit; il crée les Loix & ne les connoît pas : c'est la raison qui, méditant après-coup sur les œuvres qu'il a produites, lui révèle à lui-même le secret de ses opérations. De ses exemples, elle compose les règles de l'Art. Ainsi un Géographe, le compas à la main, lève le plan des terres inconnues qu'un Voyageur audacieux vient de découvrir : ainsi, la Muse de l'Histoire marche à la suite des Conquérans, pour

tracer leur route, & tenir regître de leurs succès (1).

Sur ce que nous venons de dire, on juge aisément que l'esprit philosophique, appliqué aux beaux Arts, ne peut jouer qu'un rôle secondaire : le premier rôle appartient à cet instinct créateur, dont l'esprit n'est qu'un foible disciple, condamné à ne savoir que ce qu'il apprend de son maître. Aussi, toutes les fois qu'on a voulu substituer les seules vues de l'esprit au sentiment propre d'un Art, en a-t-on mal parlé. La Motte & Fontenelle ont fait des Poétiques, qui n'ont pas plus mis en recommandation leurs vers, qu'elles n'ont décrédité ceux d'Homère & de Virgile. Ce qui peut sembler étonnant, c'est que ces faux Législateurs du goût, cités au tribunal de la raison, ont gain

―――――――――――――――

(1) *Ante enim carmen ortum est quàm observatio carminis.* (Quint. l. 9.) *Neque enim versus ratione est cognitus, sed naturâ atque sensu.* (Cicer. in orat.)

de cause devant elle. Leurs principes paroissent vrais, leur théorie saine & lumineuse ; comparons-la aux procédés des grands Maîtres dans leur Art, ils accuseront tous les défauts de cette théorie trompeuse. *Les passions*, a-t-on dit, *ont leur logique* ; rien de plus vrai. Ajoutons: *Cette logique diffère tant de celle d'un esprit calme & tranquille, que celle-ci ne peut pas servir à faire deviner l'autre* ; & ce que nous disons des passions, ne sera pas moins vrai des beaux Arts.

Celui de tous les Arts sur lequel il semble que tout le monde ait plus le droit de prononcer, c'est la Peinture. Son objet est de retracer avec vérité ce qui est sensible à nos yeux ; il devroit donc suffire d'être doué du sens de la vue pour apprécier le mérite des tableaux ; car, quiconque connoît le modèle, doit juger si la copie ressemble. Dans cet Art cependant, ainsi que dans tous les autres, le nombre des connoisseurs n'est pas grand ; & tous ceux qui ont acquis le talent de

juger, ne l'ont dû qu'à un long exercice. Croyons-en l'Orateur des Romains, lorsqu'il écrit à un de ses amis : « Il n'est pas un seul » Art que les Lettres nous enseignent ; on » ne s'instruit dans les Arts qu'en les pra- » tiquant. » *Cogitare debebis nullam Artem Litteris, sine aliqua exercitatione percipi posse* (1). *Rien de pis*, dit encore Quintilien, *que le jugement de ceux qui, ayant fait un pas au-delà des premiers élémens, conçoivent de leur savoir une opinion fausse & téméraire* (2). Cédons à ces autorités, & sur-tout à celle de la raison : il en coûte à l'esprit pour reconnoître que l'instinct a sur lui quelque avantage ; cependant l'instinct exercé est seul juge des Arts. Que les hommes de Lettres ne s'offensent pas de cette assertion ; n'accordant pas aux Peintres, aux Musiciens de profession, une autorité prépondérante

(1) (*Cicer. Ep. famil.*) Aristote, Liv. 8, des Politiques, dit la même chose.

(2) (*Quint. lib.* 1, *cap.* 2.)

en littérature, de quel droit s'en attribueroient-ils une semblable en Peinture & en Musique ?

Une vérité n'est jamais si sensible que lorsqu'on la présente dans ses extrêmes. Citons l'exemple du Père Castel. Il avoit entrepris un Clavecin coloré, c'est-à-dire, qui devoit produire aux yeux des accords de couleurs, en même-tems qu'il produisoit l'harmonie des sons. Voici, je n'en doute pas, par quel raisonnement le Père Castel justifioit la nouveauté de son entreprise. « Il y a sept couleurs primitives, comme sept tons dans la Musique. Ces tons & ces couleurs sont susceptibles de nuances & de dégradations. L'alliance simple & naturelle de certaines couleurs, est plus sensible à l'œil peut-être, que la sympathie des sons ne l'est à l'oreille : la vue reconnoît donc, ainsi que l'ouie, des consonnances & des dissonances. Avec tant de rapports entre le son & la couleur, qui peut s'opposer à la construction

„ d'un instrument qui parlera en même-
„ tems aux yeux & aux oreilles ? „

Pour raisonner de même, il faut que le Père Castel n'ait eu nul sentiment de la Musique. Le plus foible instinct pour cet Art, lui eût fait reconnoître que l'oreille saisit un rapport entre les sons qui se succèdent; que ce rapport constitue seul le sens & le charme de la mélodie; que la vue n'éprouve rien de semblable; que la mélodie des sons exista dans tous les tems, & que celle des couleurs n'existera jamais. Il est donc comme évident que le Père Castel jugeoit de la Musique par le seul raisonnement, à-peu-près comme en jugeroit un sourd de naissance, à qui l'on tâcheroit de donner quelque idée de cet Art. Il est encore évident qu'avec moins de mathématiques & de raisonnement dans la tête, que n'en avoit l'Auteur du Clavecin coloré, mais avec des sensations plus justes & plus musicales que les siennes, on n'eût pas été comme lui dupe d'une

invention ridicule, & d'une abfurde chimère.

J'ai ouï dire à l'un des plus grands Géomètres de l'Europe, Auteur d'excellens Ouvrages fur la Mufique, que s'il avoit pratiqué cet Art, il auroit vraifemblablement introduit dans l'harmonie, des accords qui n'y font pas reçus. J'ignore fi ce font des combinaifons mathématiques qui ont fait naître dans l'efprit de ce Savant une telle conjecture; mais s'il eût compofé en Mufique, il auroit cru le témoignage de fes fens, plus que celui de fon efprit & de fon favoir : il auroit fait ce que font tous les Muficiens de l'Europe. Séduit par la fpéculation, s'il avoit ofé franchir la limite que l'ufage a tracée, & que le fentiment de l'oreille a fait reconnoître, il auroit entendu la voix de la nature qui lui eût crié : *arrête*; il eût fait un pas en arrière.

On a demandé plufieurs fois jufqu'où il faut avoir porté fes connoiffances en Mufique, pour avoir le droit d'en parler d'une

manière tant soit peu décisive. Personne encore n'a répondu à cette question si facile à résoudre. Quiconque, soit en écoutant la Musique, soit en l'exécutant, n'a pas de quoi saisir avec justesse le véritable caractère de chaque passage & de chaque morceau, manque des qualités premières qui constituent un Juge sûr de son opinion. Eh! quelle importance accorder au jugement d'un homme qui entendra jouer *doux* ce qui doit être *fort*, & *vif* ce qui doit être *lent*, sans que son goût réclame contre de pareils contresens? Peut-être pense-t-on que des Auditeurs d'un sens si dépravé sont rares: je ne craindrai pas d'affirmer que hors ceux qui, toute leur vie, ont exécuté de la Musique, il est peu d'hommes en état de subir l'épreuve que nous proposons. Comment seroit-il difficile de trouver en défaut l'oreille & le goût des Spectateurs sur le caractère des chants qu'ils écoutent, s'ils se méprennent habituellement au sens des paroles qu'on leur prononce?

Combien de fois a-t-on applaudi des Acteurs, qui donnoient à des sentimens calmes & doux une expression forte & passionnée ? Le langage de la Musique dans les Ouvrages un peu travaillés, est moins à la portée du vulgaire que la langue qui lui sert à énoncer ses besoins.

Les hommes du monde, pour justifier l'aveugle confiance qu'ils ont en leurs sensations musicales, allèguent communément l'ancienne habitude qu'ils ont de la Musique. Mais, quelle Musique la plupart d'entre-eux ont-ils entendue ? Celle de l'Opéra, & celle-là presque uniquement. Or, si l'Opéra n'admit long-tems pour le vocal que la mélopée de Lulli, il s'ensuit que les Sectateurs de ce Spectacle n'ont pas pu étendre au-delà leur goût & leurs connoissances : ce sont des Musiciens du dix-septième siècle, à-peu-près aussi bien fondés à raisonner sur l'Art, que les Admirateurs de *Jodelle* & de *Hardi* l'étoient à prononcer sur la Tragédie.

Que l'on ne pense pas que nous ayons

prétendu par ces Observations, fermer le Sanctuaire des Arts à la Philosophie, lui défendre d'y porter un regard, & d'en expliquer les procédés mystérieux. Il nous suffit d'avertir le Philosophe qu'il ait à se méfier de sa propre intelligence, & qu'il ose la subordonner au sentiment machinal de l'Art dont il veut traiter. Nous ne crierons point à ces Sages, *loin d'ici profanes*, afin de les exclure de nos mystères. Nous leur dirons :

Sumite materiam vestris qui scribitis æquam
 viribus,

les invitant à prendre pour objet de leurs spéculations raisonnées, un Art dont ils aient un long usage & une connoissance sentie. Muni de cette instruction préliminaire, & dégagé des préventions exclusives, que le Philosophe parle, qu'il écrive ; il n'en résultera que des avantages. Dans le cas où les Artistes, gâtés par une fausse éducation, vieilliroient dans l'enfance des préjugés, & éterniseroient celle de l'Art, le Philosophe

éclairera leur ignorance, & réveillera leur inertie : mais dût-il manquer cet objet important, il lui en reste un autre à remplir ; c'est d'instruire les gens de goût sur les différentes causes de leurs plaisirs. La théorie des Arts, considérée sous ce point de vue, devient la théorie de nos sensations les plus délicates, & de nos goûts les plus exquis. Le Philosophe qui s'en occupe, interroge chaque fibre du cœur, examine le rapport qu'elles ont toutes avec nos différens organes. Il contemple notre âme correspondante avec nos sens, qui, ministres de ses affections, lui apportent le plaisir & la douleur. Il réfléchit sur chacun de ces sens, qui, séparé des autres, isolé dans son poste, & n'ayant en apparence aucun moyen de communiquer avec eux, y communique cependant par la médiation de l'âme, qui l'avertit de ce que les autres sens lui font éprouver. C'est ainsi (me pardonnera-t-on une comparaison si peu élevée?) c'est ainsi que l'araignée, placée au centre

de sa toile, correspond avec tous les fils, vit en quelque sorte dans chacun d'eux, & pourroit (si comme nos sens ils étoient animés) transmettre à l'un la perception que l'autre lui auroit donnée.

CHAPITRE II.

La Musique est-elle un Art d'imitation? Son objet principal est-il d'imiter?

Tous les Arts sont l'imitation de la Nature. Ce principe admis dès la plus haute antiquité, s'est transmis aux modernes avec le poids d'une autorité presque absolue : il s'en faut de bien peu qu'on ne le regarde comme un axiôme. Je n'en suis point étonné; il a une sorte de vérité apparente, & sa simplicité surtout le rend recommandable. Mais cette simplicité même qui le fait admettre indistinctement pour tous les Arts, afin de les soumettre à un principe commun,

forme peut-être le défaut de cet axiôme trop généralement appliqué. Pour juger s'il convient à la Musique, ainsi qu'aux autres Arts, tâchons de la bien connoître; &, pour y parvenir, remontons à l'idée la plus simple qu'on puisse s'en faire. C'est ainsi que la Chimie procède pour les corps, la Métaphysique pour les idées: toutes deux, par la voie de l'analyse, décomposent l'objet de leurs recherches, & le connoissent d'autant mieux, qu'elles l'ont réduit à ses élémens les plus simples.

Qu'est-ce que la Musique ? *L'Art de faire succéder les sons l'un à l'autre, conformément à des mouvemens réglés, & suivant des degrés d'intonation appréciables, qui rendent l'enchaînement de ces sons agréable à l'oreille.* Dans cette définition, nous ne comprenons point l'harmonie, parce que nous ne la jugeons pas essentiellement unie au fond de l'Art. Des siècles se sont écoulés sans que les hommes la connussent; & maintenant encore les gens du peuple, ainsi que plusieurs

Nations étrangères & sauvages, n'ont point appris à la pratiquer.

Toute l'essence de la Musique est donc renfermée dans ce seul mot *chant* ou *mélodie*. Ce principe de l'Art ainsi reconnu, il ne s'agit plus que d'y confronter tous les accessoires qu'on voudroit y joindre : ceux qui seroient de nature à contredire le principe constitutif, sont de nature à être rejetés. Enfin, puisque le propre de la Musique est de chanter, exiger d'elle ce qu'elle ne peut faire en chantant, c'est lui donner des loix absurdes; & l'y astreindre, c'est la pervertir & la dénaturer.

Tout le monde avouera sans peine que la Musique doit chanter, que ce n'est qu'en chantant qu'elle peut plaire. Comment, en s'accordant sur cette vérité, s'accorde-t-on si peu sur la Musique bonne ou mauvaise? Il est tels mots de la langue sur lesquels tout le monde croit s'entendre, & personne ne s'entend avec précision; tel est le mot *Génie*. L'usage

en est familier, l'application difficile. Que de disputes pour savoir si *La Fontaine* & *Racine* sont des Génies ! C'est ainsi que le mot *chant*, employé par des personnes dont le goût diffère, n'a pas dans leur bouche la même signification. Ce qui est chantant & agréable pour des oreilles exercées en Musique, ne l'est pas pour celles qui en ont entendu rarement. *Que de choses*, disoit Cicéron, *nous échappent dans le chant, & que l'usage de l'Art apprend à sentir* (1)! Il n'est point d'Opéra de Rameau, à commencer par *Castor*, qui n'ait essuyé d'abord autant d'outrages qu'il a reçu par la suite d'applaudissemens. « Lulli, que nous jugeons si simple & si » naturel, a paru outré de son tems. On » disoit qu'il corrompoit le goût de la » danse, qu'il la faisoit dégénérer en bala- » dinage, parce qu'il accéléroit les mouve- » mens de la Musique (2). » Ainsi Lulli a

(1) *Cicer. acad. quæst.*
(2) Essai sur l'Orig. des Connoiss. Hum. & Réfl. crit. sur la Poés. & la Peint.

reçu

reçu les reproches qu'il a valus lui-même à ses Successeurs : ainsi un homme de génie lègue comme un bien d'héritage, au génie qui le remplace, les injures dont l'ignorance & la prévention l'ont accablé; & la plus forte partie du public finissant toujours par être de l'avis de celui qui a raison, se trouve avoir médit d'elle-même en médisant du nouveau talent qui l'éclairoit.

Revenons à la question qui nous occupe; la Musique par essence doit-elle imiter ?

J'observe d'abord que le charme de cet Art n'existe pas seulement pour les êtres doués de l'entendement & de la parole, tels que l'homme. Les animaux y sont sensibles. Cet instinct musical est assez reconnu dans le chat & dans l'araignée.

« Les cerfs, dit Plutarque, sont émus du
» son de la flûte. Pour exciter l'étalon au-
» près de la jument, on lui joue un air.
» Les dauphins, au son des instrumens,
» lèvent la tête au-dessus des eaux, &

« font différens mouvemens du corps à-
» peu-près comme les Histrions (1). » A
cette autorité joignons celle de M. de
Buffon : c'est lui qui va parler. « L'élé-
» phant a le sens de l'ouie très-bon; il
» se délecte au son des instrumens, &
» paroît aimer la Musique : il apprend
» aisément à marquer la mesure, & à se
» remuer en cadence, à joindre même à
» propos quelques accens au bruit des
» tambours, & au son des trompettes.
» J'ai vu quelques chiens qui avoient un
» goût marqué pour la Musique, & qui
» arrivoient de la basse cour ou de la cui-
» sine, au concert, y restoient tout le
» tems qu'il duroit, & s'en retournoient
» ensuite à leur domicile ordinaire. J'en ai
» vu d'autres prendre assez exactement
» l'unisson d'un son aigu qu'on leur fai-
» soit entendre de près en leur criant à
» l'oreille : mais cette espèce d'instinct,
» ou de faculté parmi les chiens, n'ap-

(1) *Plut. sympos.*

» partient qu'à quelques individus. On
» chante ou l'on siffle presque continuelle-
» ment les bœufs pour les entretenir en
» mouvement dans leurs travaux les plus
» pénibles ; & ils s'arrêtent, paroissent
» découragés lorsque leur conducteur
» cesse de siffler ou de chanter. On sait
» combien les chevaux s'animent au son
» de la trompette, & les chiens au bruit
» du cor. On prétend que les marsouins,
» les phoques, les dauphins approchent
» des vaisseaux, lorsque dans un tems
» calme on y fait entendre une Musique
» retentissante : mais ce fait n'est rap-
» porté par aucun Auteur grave (1).

» Plusieurs espéces d'oiseaux, tels que
» les serins, linottes, chardonnerets,
» bouvreuils, tarins, sont très-suscepti-
» bles des impressions musicales, puis-
» qu'ils apprennent des airs assez longs.
» Presque tous les autres oiseaux sont

(1) M. de Buffon ne s'est pas souvenu qu'il l'est par Plutarque.

» aussi modifiés par les sons : on connoît
» les assauts du rossignol contre la voix
» humaine, ou contre quelque instrument.
» Il y a mille exemples particuliers de
» l'instinct musical des oiseaux. Le fait
» des araignées qui descendent de leur
» toile, & se tiennent suspendues tant
» que l'instrument continue de jouer,
» & qui remontent ensuite à leur place
» ordinaire, m'a été attesté par un assez
» grand nombre de témoins oculaires,
» pour qu'on ne puisse guères le révoquer
» en doute. »

— J'ai moi-même observé plus d'une fois ce fait concernant l'araignée : c'est surtout une Musique lente & harmonieuse, qui semble plaire à cet insecte, & l'attirer. J'ai vu aussi de petits poissons nourris dans un vase, dont la partie supérieure étoit découverte, chercher le son du violon, monter à la surface de l'eau pour l'entendre ; élever la tête, & rester immobiles dans cette situation : si j'approchois d'eux sans toucher l'instru-

ment, ils sembloient effrayés, & plongeoient au fond du vase. J'ai répété vingt fois cette expérience.

L'instinct musical reconnu dans les animaux, est plus sensible encore dans l'enfant au maillot. Cette foible créature dont la raison est, pour ainsi dire, comme ses membres, enveloppée des langes de l'enfance, goûte les sons avant d'avoir encore aucune idée nette & distincte. Le chant d'une nourrice soulage ses douleurs, calme son impatience, lui transmet une gaieté qu'atteste son sourire innocent (1).

Transportons-nous dans les forêts qu'habitent des Peuples féroces & indisciplinés. Nous y verrons la Musique, compagne inséparable de l'homme, & comme lui réduite à l'instinct le plus sauvage. La Musique prise ainsi au berceau, doit conserver tous les caractères de son institu-

(1) Il est constant que, dans l'enfance, nous avons des sensations long-tems avant d'en savoir tirer des idées. *Essai sur l'Orig. des Connaiss. hum.*

tion naturelle, & tous ses titres originels qu'aucune convention n'a falsifiés. Voyons si dans cet état elle cherche à imiter.

Les Sauvages emploient la Musique dans leurs fêtes, qui sont militaires ou funèbres; & leurs chants, ainsi qu'ils les nomment eux-mêmes, sont des chants de guerre ou de mort. Quelle idée se faire des accens modulés par lesquels des hommes féroces se réjouissent d'un triomphe barbare, ou se préparent à une exécution sanguinaire? Si jamais la Musique a dû peindre, exprimer, c'est dans cette circonstance. Cependant les chants des Sauvages n'ont aucun des caractères dont notre imagination les juge susceptibles. La mélodie en est douce & gaie plutôt que terrible; & (ce qu'il faut remarquer) le chant de guerre qui devroit être vif & bruyant, ne diffère pas du chant de mort: celui-ci n'est ni triste ni lent (1). La même incohérence du chant & des paroles se fait

(1) On trouvera ces chants ci-après notés.

sentir dans les chansons des Nègres qui peuplent nos Colonies. Ils mettent en chant tous les événemens dont ils sont témoins; mais que l'événement soit heureux ou funeste, l'air n'en a pas moins le même caractère.

Les Matelots, & en général tous les hommes du peuple & de la campagne, mettent dans leur chant je ne sais quelle inflexion traînante qui lui donne un caractère de tristesse : mais ils sont gais au moment où ils chantent tristement. Ainsi, la Musique pour eux n'est pas un langage d'expression : ce n'est pas un Art qui imite, ni qui cherche même à imiter.

CHAPITRE III.

Continuation du même Examen.

Donnons au principe que nous venons d'établir, toute l'extension dont il est susceptible ; portons-le même jusqu'à l'exagération : tous les pas que nous ferons au-delà du vrai, ne seront pas infructueux pour nos recherches. Sortir ainsi de nos limites, c'est reconnoître les dehors de la place où nous cherchons à nous rendre inaccessibles.

A prendre les mots dans leur signification rigoureuse, le chant ne peut imiter que ce qui chante ; que dis-je ? Son pouvoir souvent ne s'étend pas jusques-là. Le ramage des oiseaux ne sauroit jamais être bien rendu par notre Musique, parce qu'elle est asservie aux lois, aux rapports de l'harmonie ; & que les oiseaux, mélodistes incorrects, enchaînent leurs sons

suivant un ordre que l'harmonie n'avoue pas. Aussi, depuis le tems que les Poëtes lyriques appellent les oiseaux au secours de l'Art qu'ils favorisent, cet Art impuissant dans ses moyens, ne s'est pas rapproché davantage de la vérité de cette imitation. Plaisant Art d'imitation, s'il rend les choses qui lui sont le plus analogues de façon que la copie ne ressemble jamais au modèle !

Je ne dois point dissimuler la réponse que M. l'Abbé Morrelet fait à cette difficulté qu'il s'est proposée lui-même : plus elle est ingénieuse, plus nous nous faisons un devoir de la citer (1). « L'imitation de
» la Musique n'a besoin d'être ni com-
» plette, ni exacte, ni rigoureuse : elle
» doit même être imparfaite & différente
» de la nature par quelque côté.

(1) Le petit Écrit où M. l'Abbé Morrelet traite de l'expression musicale, est plein de vues fines & justes : je ne sais si l'on a écrit rien de mieux sur la Musique.

» Tous les Arts font une espéce de
» pacte avec l'âme & les sens qu'ils
» affectent : ce pacte consiste à demander
» des licences, & à promettre des plaisirs
» qu'ils ne donneroient pas sans ces licen-
» ces heureuses...... La Musique prend
» des licences pareilles. Elle demande à
» cadencer sa marche, à arrondir ses pé-
» riodes, à soutenir, à fortifier la voix par
» l'accompagnement *qui n'est certaine-*
» *ment pas dans la nature.* Cela sans doute
» altère la vérité de l'imitation, mais
» augmente en même-tems sa beauté, &
» donne à la copie un charme que la na-
» ture a refusé à l'original.

» Rien ne ressemble tant au chant du
» rossignol que les sons de ce petit chalu-
» meau que les enfans remplissent d'eau,
» & que leur souffle fait gazouiller. Quel
» plaisir nous fait cette imitation ? Aucun.
» Mais qu'on entende une voix légère,
» une symphonie agréable qui expriment
» (moins fidèlement sans doute) le chant
» du même rossignol ; l'oreille & l'âme

» font dans le raviſſement : c'eſt que les
» Arts font quelque choſe de plus que
» l'imitation exacte de la nature. »

Je fens tout ce qu'il y a d'ingénieux &
de vrai dans cette réponſe : mais qu'il me
ſoit permis de demander à M. l'Abbé
Morrelet pourquoi la Poéſie, la Peinture,
la Sculpture ſont tenues à nous donner des
images fidelles, vraies, reſſemblantes,
des objets qu'elles imitent, tandis que la
Muſique en eſt diſpenſée ? N'eſt-ce pas
parce que cet Art eſt moins un Art d'imi-
tation que les autres ? Le chalumeau des
enfans, quoiqu'il imite avec la plus grande
perfection un effet en ſoi-même agréable,
(le gazouillement du roſſignol) ne nous fait
aucun plaiſir : au contraire, une ſym-
phonie légère, qui n'a qu'une très-foible
reſſemblance avec ce gazouillement, mais
dont le chant eſt mélodieux, cette ſym-
phonie, dis-je, flatte & réjouit notre
oreille ; ces deux faits rapprochés ne
concourent-ils pas à prouver que l'imita-
tion a peu de part aux effets agréables de

la Musique, & que le charme de la mélodie y fait presque tout.

Mais, dira-t-on, si la Musique n'est pas l'imitation de la nature, qu'est-elle donc ? Étrange besoin de l'esprit humain de se tourmenter par des difficultés qu'il se forge lui-même, & de s'arrêter au sens de paroles captieuses, qui, approfondies, n'en ont aucun! La Musique est pour l'ouie ce que sont pour chacun de nos sens les objets qui les affectent le plus délicieusement. Eh quoi! lorsqu'un beau visage attire vos regards & les fixe par un charme irrésistible, qu'a de commun l'imitation avec le plaisir que vous éprouvez? Elle y est entièrement étrangère. Pourquoi donc ne voulez-vous pas que l'oreille ait, ainsi que la vue, l'odorat & le toucher, ses sensations voluptueuses, & ses jouissances immédiates? En est-il d'autres pour elle que celles qui résultent des sons harmonieusement combinés? Est-ce parce qu'il vous a plu de nommer la Musique un Art, que vous prétendez l'assujétir à la commune

définition des Arts? Nous verrons par la suite jusqu'à quel point cette dénomination lui convient : achevons de prouver qu'elle plaît indépendamment de toute imitation.

CHAPITRE IV.

La Musique plaît indépendamment de l'imitation.

Les animaux sont sensibles à la Musique; donc elle n'a pas besoin d'imiter pour plaire; car l'imitation la plus parfaite n'est rien pour l'animal. Présentez-lui son image tracée sur la toile, il n'en est ni touché ni surpris. On ne jouit de l'imitation qu'autant que l'on en conçoit la difficulté : or, cette conception surpasse l'intelligence des animaux.

L'enfant qui se plaît aux chants de sa nourrice, n'y cherche rien d'imitatif : il

les goûte comme il goûte le lait dont il se nourrit.

Le Sauvage, le Nègre, le Matelot, l'homme du Peuple, répètent les chansons naïves qui les amusent, sans en accorder même le caractère avec la disposition actuelle de leur âme.

Une main habile qui prélude sur la harpe ou sur le clavecin, attache les oreilles les plus savantes. Mais l'imitation ne préside en rien à la formation d'un prélude qui ne fait que parcourir successivement divers accords.

La Musique a soulagé, guéri même des personnes malades. Ce fait est attesté par les Mémoires de l'Académie des Sciences; & j'en ai vu la preuve. Une jeune personne saignée six fois pour une douleur aiguë à l'œil, oublia pendant deux heures ses souffrances, en écoutant jouer du clavecin. Est-ce en vertu de l'imitation qu'un pareil charme s'opère? Un esprit affaissé par la souffrance, est-il en état de jouir d'un plaisir qui exige de la réflexion?

La Musique agit donc immédiatement sur nos sens. Mais l'esprit humain, cette intelligence prompte, active, curieuse, réfléchissante, s'immisce au plaisir des sens. Il ne peut en être le spectateur oisif & indifférent. Quelle part peut-il prendre à des sons, qui, n'ayant par eux-mêmes aucune signification déterminée, n'offrent jamais d'idées nettes & précises? Il y cherche des rapports, des analogies avec divers objets, ou divers effets de la nature. Qu'arrive-t-il? Chez les Nations dont l'intelligence est perfectionnée, la Musique, jalouse en quelque sorte d'obtenir le suffrage de l'esprit, s'efforce de lui présenter ces rapports, ces analogies qui lui plaisent. Elle imite autant qu'il est en elle, & par l'exprès commandement de l'esprit, qui, l'attirant plus loin que sa fin directe, lui propose l'imitation pour fin secondaire. Mais l'esprit de son côté qui juge de la foiblesse des moyens que la Musique emploie pour parvenir à l'imitation, se rend peu difficile sur ce point. Les moindres

analogies; les plus légers rapports lui suffisent: il appelle cet Art *imitateur*, lorsqu'à peine il imite: il lui tient compte des efforts qu'il a faits pour lui plaire, & se contente de la part qui lui est assignée dans des plaisirs qui sembloient faits uniquement pour l'oreille.

Lorsqu'on n'est point aveuglé par l'esprit de systême; que l'on ne cherche à en imposer ni à soi-même, ni à ses Lecteurs, on ne doit point taire les objections les plus contraires aux sentimens que l'on professe. En voici une de cette nature, & qui a d'abord intimidé mon opinion. « Si » le plaisir de la Musique est pour l'oreille, » ce qu'est un beau visage pour le sens » de la vue, pourquoi nous sentons-nous » plus portés à rendre imitative l'une de » ces sensations que l'autre? » Aristote, dans ses Problêmes, s'est proposé en d'autres termes la même difficulté que nous nous proposons ici; la solution qu'il en donne, est celle que l'on va lire. Toute sensation produite par un objet sans mouvement

mouvement, ne peut guères être imitative, elle ne peut avoir aucune conformité avec nos actions, nos mœurs & nos caractères. Ne faites entendre qu'un son à l'oreille, & continuez-en la durée; cette sensation morte & inactive, ne pourra jamais rien peindre à l'esprit. Au contraire, faites succéder plusieurs sons l'un à l'autre, ainsi que le fait la Musique; leur progression lente ou rapide, uniforme ou différenciée, leur donnera un caractère, & les rendra susceptibles d'être assimilés à d'autres objets. Observons que cela n'est propre qu'à la Musique. En effet, que l'on affecte successivement le toucher, l'odorat, la vue même, par la présence de plusieurs objets qui se remplacent, on ne parviendra jamais à cet effet que produit la succession des tons musicaux. Chacune des impressions que reçoivent les autres sens, est isolée, & tout-à-fait indépendante de celle qui la suit & de celle qui la précède: cela est tellement vrai, que l'on peut regarder ou flairer une rose après

telle ou telle autre fleur, fans que le coloris & le parfum de la rofe en foient modifiés. C'eft tout autre chofe en Mufique : chaque fon qui parle dépend de celui qui l'a précédé; & felon le rapport des fons qui fe fuccèdent, ils prennent un caractère de douceur ou d'âpreté, de langueur ou de vivacité. Apprenons donc à ne point juger nos diverfes fenfations l'une par l'autre; & n'appliquons pas indiftinctement à la Mufique tout ce qui feroit vrai des autres Arts.

CHAPITRE V.

De quelle manière la Musique produit ses imitations (1).

Nous voici déjà loin du paradoxe que d'abord nous avions paru soutenir; que la Musique manque de moyens propres à l'imitation: en nous éloignant de cette assertion exagérée, nous nous trouvons ramenés à l'examen des moyens par lesquels la Musique imite. Elle assimile (autant qu'elle le peut) ses bruits à d'autres bruits, ses mouvemens à d'autres mouvemens, & plus que tout cela, ses sensations à nos sentimens. Cette dernière façon d'imiter, sera le sujet d'un Chapitre particulier.

―――――――――――

(1) Ce Chapitre est un de ceux où nos idées se trouvent conformes à celles de M. l'Abbé Morrelet.

L'imitation musicale n'est sensiblement vraie que lorsqu'elle a des chants pour objet; je m'explique. En Musique, on imite avec vérité des fanfares guerrières, des airs de chasse, des chants rustiques, &c. parce qu'il ne s'agit alors que de donner à une mélodie le caractère d'une autre mélodie : avec du chant on imite du chant, l'Art en cela ne souffre aucune violence. Mais en s'éloignant delà, l'imitation décroît & s'affoiblit, en raison de l'insuffisance des moyens que la Musique emploie.

S'agit-il de peindre un ruisseau? Le balancement foible & continué de deux notes voisines l'une de l'autre, fait onduler le chant à-peu-près comme l'eau qui s'écoule. Ce rapport qui se présente le premier à l'esprit, est le seul que l'Art ait saisi jusqu'à présent, & je doute qu'on en découvre jamais de plus frappant. L'intention de peindre un ruisseau, rapproche donc nécessairement tous les Musiciens qui l'auront, d'une forme mélodique déjà

connue & presque usée. La disposition des notes est comme prévue & donnée d'avance : la mélodie, esclave de cette contrainte, en aura moins de grâce & de nouveauté. D'après ce calcul, l'oreille perd à cette peinture presque tout ce que l'esprit y gagne.

Que l'on joigne à la peinture des ruisseaux, le gazouillement des oiseaux ; dans ce cas, le Musicien imitateur fait soutenir à la voix & aux instrumens, de longues cadences; il y mêle des roulades, quoiqu'il n'y ait pas un seul oiseau qui ait jamais fait rouler son chant. Cette imitation a le double inconvénient d'être, d'une part, très-imparfaite; de l'autre, d'assujétir aussi le Musicien à des formes souvent employées. M. l'Abbé Morrelet donne beaucoup d'éloges à l'air Italien dont les paroles sont : *Se perde l'ussignuolo*, &c. Sans me rappeler distinctement cet air, j'oserois garantir que la partie qui en est la plus agréable, n'est pas celle qui s'efforce d'imiter le chant du rossignol.

Je suppose un Compositeur habile, nécessité par les paroles à peindre l'onde qui murmure, & l'oiseau qui gazouille; oseroit-on le blâmer s'il raisonnoit ainsi ? « Mon Art ne peut rendre avec vérité » les effets que mon Poëte en attend : » en m'efforçant d'y atteindre, je cours » risque de ressembler à tous ceux qui ont » essayé le même tableau. La Peinture » des eaux, des fleurs, des zéphirs, de la » verdure, n'est jugée si lyrique, que » parce que la vue d'un site riant & cham- » pêtre produit sur nos sens une impres- » sion douce, & dispose notre âme à un » calme heureux : si donc, m'abstenant » d'imiter ce que je ne puis rendre, j'ima- » ginois seulement une mélodie suave & » tranquille, telle qu'on desireroit l'en- » tendre lorsqu'on repose sous un ombrage » frais, à la vue des campagnes les plus » belles, manquerois-je à mon Poëte & » à mon Art? » Pour peu que cet Artiste raisonneur fût homme de génie, qu'il sût exécuter un tel plan, je ne sais pas

ce que les Partisans de l'imitation auroient à lui reprocher.

L'air se couvre de nuages, les vents sifflent, le tonnerre prolonge ses longs retentissemens d'un bout de l'horison à l'autre.... Que la Musique est foible pour peindre de tels effets, sur-tout si le Musicien s'attache à les détailler; s'il veut qu'ici une fusée de notes montantes ou descendantes, exprime l'éclair, ou l'effort du vent, ou l'éclat du tonnerre; car il a le choix; il peut donner à ce trait pittoresque une dénomination ou une autre; personne sur ce point n'est fondé en preuves pour le contredire. Au lieu de ces efforts infructueux pour peindre avec vérité ce qu'on ne sauroit peindre, que l'Artiste imite d'une façon plus vague, & par le bruit, le fracas de la tempête. Que les tambours, les timbales renforcent la symphonie, & en augmentent le tumulte; & sur-tout que la mélodie soit telle, qu'elle ne permette pas à celui qui écoute de dire: *tout ceci n'est que du bruit.*

J'assistois un jour sur le Boulevard à un Concert nocturne : l'Orchestre étoit nombreux & très-bruyant; on exécuta l'ouverture de *Pigmalion* : le tems étoit disposé à l'orage; au *fortissime* de la reprise, on entendit un coup de tonnerre : tout le monde, ainsi que moi, sentit un rapport merveilleux entre la symphonie & le météore qui grondoit dans les Cieux; Rameau se trouva, dans ce moment, avoir produit un tableau, dont jusques-là, ni lui, ni personne n'avoit soupçonné l'intention ni la ressemblance. Artistes Musiciens, qui réfléchissez sur votre Art, cet exemple ne vous apprend-il rien?

Il est un effet dans la nature que la Musique rend avec assez de vérité; c'est le mugissement des vagues en courroux. Beaucoup de basses jouant à l'unisson, & faisant rouler la mélodie comme des flots qui s'élèvent & retombent, forment un bruit semblable à celui de la mer agitée. Nous avons tous entendu autrefois une symphonie, où l'Auteur, sans intention

pittoresque, avoit placé cet uniffon : l'effet imitatif en fut fi généralement fenti, que cette fymphonie fut appelée la *tempête*, quoiqu'il n'y eût rien d'ailleurs qui pût juftifier cette dénomination. Le Lecteur, d'après de tels faits, ne feroit-il pas en droit d'appeler la Mufique, l'*Art de peindre fans qu'on s'en doute?*

Parlons d'une autre imitation, de celle qui peint à l'un de nos fens ce qui eft foumis à un autre fens, comme lorfque le fon imite la lumière.

Tout le monde fait l'hiftoire de l'aveugle né, à qui l'on préfentoit un tableau, dans lequel on voyoit une montagne, des arbres, des hommes, des troupeaux. L'aveugle incrédule promenoit foigneufement fa main fur toutes les parties de la toile, & n'y trouvant qu'une furface plane, ne pouvoit y fuppofer la repréfentation de tant d'objets différens. Cet exemple démontre qu'un fens n'eft point juge de ce qu'un autre fens éprouve : auffi n'eft-ce pas à l'oreille proprement que l'on

peint en Musique, ce qui frappe les yeux: c'est à l'esprit, qui placé, comme nous l'avons dit, entre ces deux sens, combine & compare leurs sensations. Dites au Musicien de peindre la lumière prise abstractivement, il confessera l'impuissance de son Art: dites-lui de peindre le lever du jour, il sentira que le contraste des sons clairs & perçans, mis en opposition avec des sons sourds & voilés, peut ressembler au contraste de la lumière & des ténèbres. De ce point de comparaison, il fait son moyen d'imitation: mais que peint-il en effet? Non pas le jour & la nuit; mais un contraste seulement, & un contraste quelconque: le premier que l'on voudra imaginer, sera tout aussi bien exprimé par la même Musique, que celui de la lumière & des ombres.

Ne craignons pas de le répéter pour l'instruction des Artistes; le Musicien qui produit de tels tableaux, ne fait rien s'il ne les produit pas avec des chants heureux. Peindre n'est que le second de ses devoirs;

chanter est le premier. S'il n'y satisfait pas, quel sera son mérite? Par le foible de son Art, il peint imparfaitement; par le foible de son talent, il manque aux ressources de son Art.

Comment la Musique peint-elle ce qui frappe les yeux, tandis que la Peinture n'essaye pas même de rendre ce qui est du ressort de l'ouie? La Peinture est tenue par essence à imiter; si elle n'imite pas, elle n'est plus rien : ne pouvant parler qu'aux yeux, elle ne peut imiter que ce qui est sensible à la vue. La Musique au contraire plaît sans imitation, par les sensations qu'elle procure; ses tableaux étant presque toujours imparfaits, & consistant quelquefois dans une analogie imperceptible avec l'objet qu'elle veut peindre; de tels rapports se multiplient aisément. En un mot, la Peinture n'imite que ce qui lui est propre, parce qu'elle doit imiter rigoureusement. La Musique peut peindre presque tout, parce qu'elle peint tout d'une manière imparfaite.

CHAPITRE VI.

Quels sont les avantages & les désavantages qui résultent de l'intention de peindre & d'imiter en Musique.

L'AVANTAGE essentiel, & presque unique, de l'imitation jointe à la Musique, est d'unir à des situations intéressantes, cet Art qui leur prête un nouvel intérêt, & qui en reçoit lui-même un nouveau charme. Ici les exemples instruiront mieux que les raisonnemens.

Cette symphonie dont j'ai fait mention tout-à-l'heure, & qui sembloit faire gronder la mer en courroux, entendue au Concert, n'a jamais excité que le sourire de l'esprit, étonné d'un effet imitatif qu'il n'attendoit pas. Cette symphonie entendue au Théâtre, & liée à la situation de la jeune Héro, attendant son Amant dans la nuit sur les rives de l'Hellespont,

deviendroit une scène tragique. C'est ainsi que l'ouverture d'Iphigénie en Tauride, annonce & commence un spectacle majestueux & terrible. Le Spectateur frappé par tous les sens à la fois, entend & voit la tempête ; le trouble & l'intérêt pénètrent dans son âme par toutes les issues qui peuvent y conduire. A l'une des répétitions de cet Ouvrage, on proposa de faire taire la machine qui imite le tonnerre, afin que la Musique fût plus entendue : c'étoit préférer l'illusion à la vérité même ; & les Musiciens opinoient pour que cela fût ainsi ; mais la vérité du spectacle & l'intérêt général ont prévalu.

L'ouverture de Pigmalion, digne d'être par-tout applaudie, le seroit avec bien plus d'enthousiasme si elle participoit à l'intérêt d'une situation qui lui fût convenablement unie. Le hasard nous a révélé l'analogie de quelques traits de cette ouverture avec les éclats du tonnerre : hé bien ! que durant cette symphonie, un malheureux menacé de la foudre, erre à

grands pas sur le Théâtre pour échapper au courroux céleste qui le poursuit ; la Musique recevra de la situation un intérêt qu'elle lui rendra ; & s'animant toutes deux, elles vivront l'une par l'autre.

Transportez la Musique hors de la scène, elle gagnera moins à se rendre imitative : à peine, dans quelques airs, dans quelques monologues exécutés au Concert, l'intérêt de la situation percera-t-il : dénué de tout ce qui le fonde, le prépare, l'anime & l'échauffe, cet intérêt se refroidit comme le fer embrasé lorsqu'on l'éloigne de la fournaise : le dirai-je ? Hors du Théâtre, le seul avantage peut-être de la Musique qui a des paroles, sur celle qui n'en a point, c'est que l'une aide la foible intelligence des demi-connoisseurs & des ignorans, en fixant le caractère de chaque morceau, en leur en indiquant le sens, qu'ils ne concevroient pas sans ce secours ; tandis que la Musique purement instrumentale laisse leur esprit en suspens & dans l'inquiétude sur la signification de ce qu'ils entendent.

Plus on a l'oreille exercée, sensible & douée de l'instinct musical, plus on se passe aisément des paroles, même lorsque la voix chante ; nul des Symphonistes qui exécutent dans un Orchestre de Concert, n'entend les paroles que prononce le Chanteur ; & nul cependant n'est si fortement ému du chant d'un homme habile. Je me persuade que si quelqu'un vouloit expliquer à ces Mucisiens-symphonistes ce que le Chanteur a voulu dire, ils prendroient leur instrument, & répétant la partie vocale, *voilà ce que le Chanteur a dit*, répondroient-ils.

Mais comment expliquer cet abus si grand, si général, de vouloir qu'à tout air facile & chantant, on ajoute des paroles, fussent-elles petites, maniérées, spiritualisées ; fût-ce de froids madrigaux, ou des lieux communs usés jusqu'au dégoût : n'importe, on croit servir la mélodie en la revêtant de ces guipures messéantes : critiquer cet abus, ce seroit ne rien faire ;

il vaut mieux en rechercher la cause, peut-être en est-elle l'excuse.

Nul instrument sans doute ne plaît tant à notre oreille que la voix humaine : c'est celui qu'en général le plus grand nombre préfère; & l'on n'admet pas que l'organe humain, accoutumé à prononcer des mots, se borne, même en chantant, à ne proférer que des sons : delà naît vraisemblablement notre indulgence pour toutes ces paroles si peu chantables, & qu'on se plaît à chanter. Le vuide & le ridicule de ces sottises peu lyriques, sont comme rachetés par le mérite qu'elles ont d'approprier à la voix humaine ce qui sans elles n'y seroit pas propre. Nous faisons grâce aux mots, en faveur de l'instrument qui les prononce. A peine ces chansons sans caractère & sans expression, méritent-elles d'être citées comme Musique imitative; c'est au sujet de l'imitation cependant que nous en avons parlé. Nous avons exposé les avantages de
l'imitation

l'imitation jointe à la Musique; exposons les inconvéniens malheureusement trop communs qui résultent de l'intention de peindre & d'imiter par les sons.

Ces inconvéniens n'existeroient pas si le but direct de la Musique étoit d'imiter. Tout Musicien qui tendroit à l'imitation, feroit tendre l'Art à sa fin naturelle, & ne courroit aucun risque de s'égarer; mais l'imitation n'étant que l'accessoire, & non le principal, l'essentiel de l'Art, il est à craindre qu'en s'en occupant trop, on ne néglige ce qui étoit de nécessité première. Nous avons déjà vu combien la peinture de divers effets naturels borne & contraint les procédés de la mélodie : que l'on n'en doute pas, hors du théâtre, (où d'autres arts complettent l'imitation, où l'intérêt de la situation en seconde l'effet) on ne soutiendroit pas long-temps ces tableaux informes, qui ne peignent rien avec autant de vérité, que les efforts de la mélodie, pour exprimer ce qu'elle ne peut rendre. Que seroit-ce qu'un Concert,

D

où l'on voudroit sans cesse présenter à l'Auditeur des tableaux différens, fussent-ils même désignés par des paroles? Je me trompe fort, ou l'Auditeur lassé de cet optique musical, demanderoit qu'on parlât un peu moins à ses yeux & plus agréablement à ses oreilles. Terminons ce Chapitre par quelques exemples qui servent à démontrer que l'imitation dans l'Art n'est nécessairement que secondaire.

L'ouverture de Pigmalion, composée sans aucune intention pittoresque, devient un tableau par le seul effet de sa mélodie. L'ouverture d'Acante & Céphise, où l'on a peint des fusées, un feu d'artifice, des cris de *vive le Roi*, est un morceau sans effet, qui ne peint ni ne chante. L'ouverture de Naïs, durant laquelle les Titans escaladent les Cieux, ne cherche à peindre ni les rochers qui s'élèvent, ni ceux qui retombent, &c. Elle chante d'une manière âpre & vigoureuse, & le morceau produit de l'effet. Mondonville, dans un de ses Motets, veut décrire le tour

journalier du Soleil : il fait chanter deux fois au Chœur la gamme complette à deux octaves différentes, en montant & en descendant ; ce qui promène circulairement la mélodie, & la ramène au point d'où elle étoit partie : dans *Tithon*, le même Compositeur, pour peindre le lever de l'aurore, fait procéder graduellement tout son Orchestre du grave à l'aigu, & il maintient à la fin les instrumens planans dans le haut du diapazon. Voilà deux tableaux aussi parfaits, aussi ressemblans que la Musique puisse en produire : pourquoi ces deux morceaux restent-ils sans effet & sans réputation ? Dans le superbe duo de Sylvain, (production de M. Grétri, qui, ainsi que tant d'autres du même Auteur, ne le cède, selon nous, à aucun Chef-d'œuvre de l'Italie) je vois le même chant appliqué à ces paroles contradictoires l'une à l'autre, *je crains — j'espère — qu'un Juge — qu'un père*, &c. Les partisans les plus déclarés de l'imitation,

D ij

applaudissent pourtant à ce duo magnifique : tant la mélodie exerce en Musique un empire irrésistible ; tant la plupart de ceux qui raisonnent sur cet Art, en ont mal analysé les moyens, & se rendent peu compte des véritables causes de leurs plaisirs.

Une dernière conséquence qu'on ne peut s'empêcher de déduire de ce que nous venons d'avancer, c'est que les Ouvrages de M. Gluck, s'ils n'étoient pas remplis d'une mélodie neuve, touchante & variée, n'auroient jamais produit l'effet que nous leur voyons produire.

CHAPITRE VII.

Le Chant n'est pas une imitation de la parole.

La peinture des effets soumis à nos sens, s'appelle *imitation*; la peinture de nos sentimens s'appelle *expression*; c'est de celle-là que nous allons parler présentement. Avant tout, nous avons à combattre une erreur assez généralement établie, & de laquelle il naît une foule d'erreurs; c'est que le chant soit une imitation de la parole; ou, pour nous expliquer encore avec plus de clarté, que l'homme qui chante, doive s'efforcer de ressembler à celui qui parle. Que l'on nous pardonne si nous nous étendons un peu dans le développement de notre opinion sur ce point; nous avons à lutter contre la force d'un préjugé dont nous croyons la multitude imbue; d'un préjugé que des Philo-

sophes & des hommes de génie ont admis & répandu.

Pour que le chant fût une imitation de la parole, il faudroit que dans son institution il lui fût postérieur ; mais, qu'on y prenne garde, il l'a nécessairement devancée.

L'usage de la parole suppose une langue établie : mais que ne suppose pas l'établissement d'une langue ? Je ne répéterai pas ce que les meilleurs Métaphysiciens ont écrit à ce sujet. Je ne marquerai point les degrés lents & successifs, par lesquels l'homme a dû passer des simples cris du besoin à quelques sons imitatifs, & de ces sons à quelques mots qui leur ressemblassent. Pour l'observer en passant, cette formation des langues, vraisemblable à quelques égards, à quelques autres manque de vraisemblance. Si toutes les langues étoient dérivées de l'imitation des objets & des effets naturels, elles devroient avoir toutes puisé dans cette commune origine, des ressemblances & un caractère d'uniformité

qu'elles n'ont pas. Dans toutes les langues, les mots qui expriment *la mer, un fleuve, un torrent, un ruisseau, le vent, la foudre*, &c. devroient être à-peu-près les mêmes, puisqu'ils auroient tous été institués & choisis pour imiter les mêmes choses. Que l'on compare les mots Grecs qui correspondent à ceux que nous venons de citer, on trouvera qu'ils n'ont rien de commun. Revenons à notre sujet. J'admets ce que M. Rousseau de Genève a écrit sur l'origine des Langues ; *elle est, dit-il, si difficile à expliquer, que sans le secours d'une Langue établie, on ne conçoit pas comment il a pu s'en établir une* (1). L'origine du chant ne nous offre point ces difficultés ; M. Rousseau lui-même paroît l'avoir senti. Il nous peint l'homme sauvage, isolé dans les bois, *s'appuyant contre un arbre, & s'amusant à souffler dans une mauvaise flûte, sans jamais savoir*

(1) Notes sur l'égalité des Conditions.

en tirer un seul ton. Ce que le Sauvage ne sauroit faire avec sa flûte, il le fait sans peine avec sa voix : l'organe lui fournit les sons ; & l'instinct, dont nous avons reconnu que l'animal, l'enfant & le Sauvage sont doués, cet instinct musical lui indique l'ordre dans lequel il doit arranger les sons qu'il profère.

Quand nous supposerions que l'homme n'a chanté qu'après avoir appris à parler, (ce qui ne peut s'admettre) encore faudroit-il qu'il eût essayé sa voix, son instinct mélodique, & formé quelques chants, avant de songer à unir le chant & la parole : ainsi, dans tout état de cause, l'un subsiste indépendamment de l'autre, & la Musique instrumentale a nécessairement devancé la vocale ; car lorsque la voix chante sans paroles, elle n'est plus qu'un instrument. Tous les Philosophes, jusqu'à présent, ont regardé le vocal comme antérieur à l'instrumental, parce qu'ils ont regardé la parole comme la mère

du chant ; idée que nous croyons absolument fausse.

Les procédés de l'une & de l'autre diffèrent entièrement. Le chant n'admet que des intervalles appréciables à l'oreille & au calcul ; les intervalles de la parole ne peuvent ni s'apprécier, ni se calculer. Cela est vrai pour les Langues anciennes, comme pour les modernes. Ouvrez Aristoxène, dans ses Élémens harmoniques ; voyez le Commentaire de Porphyre sur Ptolémée ; interrogez tous les Musiciens Grecs ; lisez Cicéron, Quintilien, &c. Tous ont dit, « la parole erre confusément » sur des degrés que l'on ne peut estimer ; » la Musique a tous ses intervalles éva- » lués & connus. » Je sais que Denis d'Halicarnasse fixe à l'intervalle de la quinte, l'intonation des accens grecs. Nous tâcherons ailleurs d'expliquer ce passage (1) ; qu'il nous suffise ici d'annoncer que ce même Denis d'Halicarnasse,

(1) Dans la seconde Partie de cet Ouvrage.

nous a transmis le chant noté de quelques vers d'Euripide, & qu'il spécifie que ce chant contredit formellement l'intonation prosodique. Ainsi, chez les Grecs mêmes, chez ce peuple dont le langage, nous dit-on, étoit une musique, le chant différoit encore entièrement de la parole. Non-seulement l'appréciabilité des intervalles distingue le chant d'un autre langage, mais les trilles ou cadences, les prolations ou roulades, les tenues de plusieurs mesures, l'usage des refrains ou rondeaux, le retour des mêmes phrases & dans le mode principal, & dans les modes accessoires, la co-existence harmonique des sons, &c. &c. &c. tous les procédés du chant, enfin, s'éloignent de ceux de la parole, & souvent les contredisent. Ils n'ont de commun que l'organe auquel ils appartiennent.

Quoi ! l'accent oratoire bien imité, est, selon quelques Philosophes, une des principales sources de l'expression en Musique ; & Quintilien, dont la langue est,

selon eux, si musicale, défend à l'Orateur de parler comme l'on chante !

M. Rousseau recommande à l'Artiste Musicien d'étudier l'accent grammatical, l'accent oratoire ou passionné, l'accent dialectique, & d'y joindre ensuite l'accent musical. Je crains bien que l'Artiste qui se dévoueroit à ces études préliminaires, n'eût pas le temps d'arriver jusqu'à celle de son Art. Quel est le Musicien qui s'est rendu Grammairien, Orateur, Acteur tragique & comique, avant d'adapter ses chants à des paroles ?

Si l'expression musicale est liée à l'expression prosodique de la langue, il ne peut y avoir pour nous de Musique expressive sur des paroles latines : car nous ignorons la prosodie des Latins. Que devient dès-lors l'expression du Stabat, Ouvrage d'un Musicien qui prononçoit le latin autrement que nous ? Comment cet Arménien, que M. Rousseau vit dans l'Italie, goûta-t-il, dès la première fois,

la Musique de ce pays, dont il ignoroit la langue ?

L'Italie fourmille depuis long-temps de Compositeurs célèbres ; elle cite peu d'Acteurs d'un talent très-distingué. En France, nous excellons dans la déclamation, de l'aveu même des étrangers ; & la première leçon que nous donnons à nos Acteurs, c'est de ne pas chanter : comment conseillerions-nous à nos Musiciens d'imiter nos Acteurs ? Cela implique contradiction.

Que dirons-nous de la Musique instrumentale ? Ce système lui ôte toute expression, puisque l'instrument n'a rien de commun avec la langue. Quoi ! la ritournelle du *Stabat* est sans expression ! Quoi ! des tambourins, des allemandes n'ont pas l'expression de la gaieté !

La partie la moins musicale de la Musique, est le simple récitatif, qui tend à se rapprocher de la parole. C'est là que le chant dépouille tous les agrémens mélodiques, cadences, ports de voix, petites

notes suspendues, longues tenues; enfin, il n'y a pas jusqu'à la mesure qui, dans le récitatif de dialogue, devient incertaine & flottante. Malgré ce dépouillement du chant, réduit seulement à des intonations fixes & musicales, par cette seule propriété, le récitatif diffère essentiellement de la parole; il comporte partout une basse, & la parole n'en comporte jamais.

Voulez-vous concevoir mieux encore combien est faux le principe *que le mérite du chant est de ressembler au discours;* voyez combien M. Rousseau s'est embarrassé, & même égaré, en voulant l'établir. « Ce qu'on cherche à rendre par la
» mélodie, dit-il, c'est le ton dont s'ex-
» priment les sentimens qu'on veut re-
» présenter : & l'on doit bien se garder
» d'imiter en cela la déclamation théâ-
» trale, qui n'est elle-même qu'une imi-
» tation, mais la voix de la nature parlant
» sans affectation & sans art. »

Qu'est-ce à dire? Comment! un Musi-

cien qui veut mettre en Musique les plus beaux airs de Métastase, ne doit pas imiter la déclamation qu'y mettroit un excellent Acteur, mais le ton simple & familier de la conversation! Mais, les paroles de ces airs ne font pas susceptibles d'un ton simple & familier : comme il est impossible que, dans une conversation ordinaire, personne jamais profère *d'impromptu* des vers tels que ceux de Métastase, il n'y a point de ton simple & familier qui puisse s'appliquer à ces vers : ne le cherchez pas ; ce ton n'existe point. Qu'est-ce que la belle & parfaite déclamation ? C'est le ton le plus vrai que l'on puisse (suivant les genres différens) donner au discours que l'on prononce. Si le style est soigné, recherché, élégant, élevé, sublime, la déclamation doit en prendre le niveau, & s'éloigner elle-même du ton familier & populaire. Si donc la Musique des Opéras devoit imiter la parole, ce seroit à la déclamation de ces Opéras qu'elle devroit se conformer.

Dans ce cas, chaque Tragédie de Métastase n'eût pas été mise en Musique de vingt façons différentes, car je ne pense pas qu'il y ait vingt façons de déclamer la même chose. Prenez l'air d'Alceste, *je n'ai jamais chéri la vie*; prenez celui de Roland, *je vivrai, si c'est votre envie*; donnez-les à déclamer à l'Acteur le plus intelligent & le plus sensible, vous reconnoîtrez si les procédés de sa voix se rapprochent de ceux des deux Compositeurs.

CHAPITRE VIII.

L'EXPRESSION du chant ne consiste pas dans l'imitation du cri inarticulé des passions.

QUE N'A-T-ON point avancé d'extraordinaire sur la Musique, du moment qu'on a perdu de vue que son principe constitutif est la mélodie ? Toute la puissance de cet Art, a-t-on dit, consiste à imiter le cri inarticulé des passions. Mais d'un cri, comment fait-on un chant ? Voilà ce qui m'embarrasse. Le précepte se réduit-il à insérer dans un Air le cri d'une passion ? Ce n'est plus alors qu'un accident de l'Art, & de l'Air; ce n'en est plus le fonds, la base & l'essence.

On ne peut nier, je pense, que la Musique ne soit susceptible de gaieté; c'est un des sentimens qui lui appartient de plus

plus près. Quel est donc le cri inarticulé de la gaieté? Le rire. Vous en chercheriez en vain l'imitation dans ces tambourins, dans ces provençales, dans ces allemandes, qui répandent le sentiment de la gaieté sur toute une multitude assemblée, & qui l'agitent des mouvemens convulsifs de la joie. Avez-vous observé que la gaieté qui naît de la Musique, ne porte point à rire? Elle allége tous les membres, & met le corps dans un état leste & dispos. Je ne connois rien de moins gai en Musique, que les airs sur lesquels on a fait rire des Acteurs au Théâtre: l'Acteur rit, mais la Musique n'est pas de moitié avec lui; l'intonation imitatrice du rire qu'on veut lui donner, en détruit la gaieté, & attriste son caractère.

Le *Stabat* passe communément pour porter une expression de douleur; on n'y trouve pas un cri imitatif.

M. Gluck, dont le génie a plus qu'aucun autre, si je ne me trompe, recherché & atteint l'expression musicale, a souvent

inféré dans fes chants mélodieux, des notes plaintives, qui rappellent l'accent de la douleur; & fur ces notes, il invite le Chanteur à fe rapprocher de l'accent naturel. A la première repréfentation d'Orphée, le principal Acteur s'en rapprocha un peu trop. Il mit trop de vérité dans le cri déchirant qui perce par intervalles à travers le chant des Thraces éplorés : il s'en apperçut, & l'adoucit. Il étoit, en quelque façon, forti de fon Art pour fe mettre tout prêt de la nature ; l'inftinct du goût le repouffa, & le fit rentrer dans fes limites naturelles : l'imitation perdit de fa vérité, mais elle devint plus muficale, & fut plus goûtée.

Plufieurs de nos paffions n'ont point de cri qui leur foit propre ; la Mufique cependant les exprime. Les inftrumens incapables de rendre les cris de la voix humaine, n'en font pas moins les interprètes éloquens de l'énergie & de l'expreffion de la Mufique. *Naturâ ducimur ad modos : neque aliter enim eveniret ut*

illi quoque organorum soni, quanquam verba non exprimunt, in alios, atque alios ducerent motus auditorem. Quintilien, dans ce passage, ne dit pas: les instrumens nous affectent, parce qu'ils imitent les mots & les cris ; il dit : *La Nature nous a faits sensibles à la mélodie. Autrement, se pourroit-il que les instrumens qui n'articulent aucune parole, nous inspirassent tant de mouvemens différens ?* Voilà le mot vrai, & qui explique tout; *la Nature nous a faits sensibles à la mélodie : Naturâ ducimur ad modos.* Toute Musique qui plaît aux personnes versées dans la mélodie, est certainement mélodieuse. Mais comment la Musique, sans imiter la parole, ni les cris, exprime-t-elle les passions ? Elle assimile, autant qu'elle peut, à nos divers sentimens, les sensations diverses qu'elle produit; c'est ce que nous allons développer.

CHAPITRE IX.

Des sensations musicales appliquées à nos divers sentimens, & des moyens naturels d'expression propres à la Musique.

Tel chant vous plaît, vous aimez à l'entendre; ce ne peut être que parce qu'il produit sur vous une impression quelconque. Étudiez cette impression, recherchez-en la nature & le caractère; il est impossible que vous ne reconnoissiez pas si elle est âpre ou douce, vive ou tranquille; le mouvement seul vous l'indiqueroit. Est-elle douce & tendre? appliquez-y des paroles du même genre, vous rendrez expressive la Musique que vous ne soupçonniez pas auparavant de l'être; d'une sensation presque vague & indéterminée, vous faites un sentiment dont vous pouvez vous rendre compte.

Je supplie le Lecteur de maîtriser son imagination, de ne pas la laisser aller plus vîte que cette discussion ne le comporte : il trouvera un peu plus loin les développemens & les éclaircissemens qu'il a droit d'attendre de nous.

L'air que nous appellerons *tendre*, ne nous constitue peut-être pas positivement dans la même situation de corps & d'esprit, où nous serions en nous attendrissant effectivement pour une femme, un père, un ami. Mais entre ces deux situations, l'une effective, l'autre musicale, (qu'on nous pardonne cette façon de parler) l'analogie est telle, que l'esprit consent à prendre l'une pour l'autre.

Pourquoi, dira-t-on, voulez-vous que l'effet de telle Musique ne soit qu'une sensation, & non pas un sentiment distinct? —— Lecteur, je le veux ainsi, parce que vous interrogeant après un air sans paroles qui vous aura fait plaisir, si je vous demande quel sentiment distinct il éveille en vous, vous

ne sauriez me le dire. Je suppose l'air tendre, je vous demande si c'est la tendresse d'un Amant heureux ou malheureux que l'air vous inspire; si c'est celle d'un amant pour sa maîtresse, ou d'un fils pour son père, &c. &c. &c. Si tous ces divers sentimens conviennent également à l'air dont il s'agit, ai-je tort d'en nommer l'effet plutôt une sensation un peu vague, qu'un sentiment déterminé. D'ailleurs, je le répète encore, n'allons pas plus vîte qu'il ne faut; ce que nous avançons ici d'une manière générale & superficielle, ailleurs se trouvera calculé avec plus d'exactitude.

Quels sont les moyens naturels qui donnent à la mélodie un caractère de tristesse ou de gaieté, de mollesse ou de fermeté? Lecteur, en m'engageant à résoudre de telles questions, je m'avance, pour ainsi dire, dans les ténèbres dont la nature couvre & environne toutes les causes premières. J'irai jusqu'où le flambeau de l'expérience me conduira; & plus la matière

est obscure, plus je me ferai un devoir de n'établir que des assertions incontestables.

Il est de la nature des sons traînés, de porter un caractère de tristesse. Ne croyez pas que ce soit un fait de convention : non ; les hommes n'ont pas fait un pacte entre-eux pour trouver plaintif le cri de la tourterelle, & gai le chant du merle. Que le rossignol entremêle plusieurs sons l'un avec l'autre, & les fasse jouer ensemble, vous attacherez à ce langage musical une idée moins triste, que si l'oiseau solitaire faisoit entendre dans la nuit un son qu'il traînât quelque tems. N'est-il pas reconnu qu'un bruit uniforme, tel que celui d'une voix qui lit sur le même ton, nous provoque au sommeil ? Si le son opère sur nous cet effet immédiat, pourquoi nierions-nous d'autres effets qui n'ont rien de plus étonnant ?

Le mode mineur produit, en général, une impression plus douce, plus molle, plus sensible que le mode majeur. N'en demandez pas la raison ; nul n'est en état

de vous la dire; mais le paſſage de l'un de ces modes à l'autre, rend ſenſible à toute oreille muſicale cette impreſſion différente. Dans le mode mineur, la ſixième note du ton eſt plus tendre que toutes les autres : toutes les fois qu'elle ſe repréſente, fût-ce même dans l'allégro le plus gai, elle exige de l'exécutant une inflexion plus molle & plus affectueuſe : dans le mode majeur, c'eſt la quatrième note du ton qui a cette propriété; c'eſt elle qui, par ſa vertu intrinſèque, rappelle l'exécutant à une expreſſion pathétique, même lorſque le reſte de la mélodie le conduit à une ſenſation différente. Les ſons aigus ont je ne ſais quoi de clair & de brillant qui ſemble inviter l'âme à la gaieté. Comparez les cordes hautes de la harpe aux cordes baſſes du même inſtrument, vous ſentirez combien celles-ci diſpoſent plus facilement l'âme à la tendreſſe : qui ſait ſi les larges ondulations des cordes longues & peu tendues, ne communiquent pas à nos nerfs des vibrations ſemblables,

& si cette habitude de notre corps n'est pas celle qui nous donne des sensations affectueuses? L'homme, croyez-moi, n'est qu'un instrument ; ses fibres répondent aux fils des instrumens lyriques qui les attaquent & les interrogent : chaque son a ses propriétés, chaque instrument a les siennes, dont la mélodie profite habilement, mais qu'elle maîtrise aussi à son gré; car l'instrument le plus sensible peut avec succès articuler des chants gais.

La Musique tendre emploie des mouvemens sans vîtesse : elle lie les sons, elle ne les fait point contraster, se heurter l'un l'autre. Dans ce caractère de Musique, la *brève piquée* ne maîtrise pas impérieusement la *longue pointée* qui lui est jointe; & l'exécutant modifie les sons par des vibrations larges. Ceux dont le goût incline à la tristesse, traînent les sons, (suivant l'observation que nous avons déjà faite) leur archet craint de quitter la corde ; leur voix donne au chant je ne sais quoi d'indolent & de paresseux. La Musi-

que gaie pointille les notes, fait sautiller les sons : l'archet est toujours en l'air, & la voix l'imite.

Tels sont à-peu-près les moyens naturels que la Musique emploie, & à l'aide desquels elle produit sur nous des sensations. Le Compositeur, homme de génie, qui a senti tous ces effets, & qui les applique convenablement aux paroles & aux situations, est un Musicien expressif. Le Lecteur voit avec évidence que tous les moyens d'expression sont du ressort de la mélodie, non de l'harmonie.

Une observation essentielle, & qui tient au fond même de notre doctrine, c'est que dans l'Air le plus expressif, il y a presque toujours, je dirois même, il y a nécessairement des traits, des passages contradictoires avec le caractère d'expression qui doit y dominer. Citons un exemple. Dans le premier verset du *Stabat*, je ne vois pas un vers, pas un mot, qui n'exige la même nuance de tristesse.

Stabat Mater dolorosa,
Juxta crucem lacrimosa,
Dum pendebat Filius.

La Musique dans le commencement déploie tous ses moyens d'expression. Le mouvement est lent, les sons foibles & voilés; ils se traînent lentement, ils se lient : voilà l'expression bien établie. A la dixième mesure, tout change : un *fortissime* succède au *piano* : les sons qui rampoient obscurément dans le bas du *diapason*, s'élèvent tout-à-coup, se renforcent à l'excès; & par une articulation fière, détachée, heurtent & contredisent ceux qui les ont précédés. D'où peut venir cette disparate? De ce que la Musique par son essence n'est point un Art d'imitation : elle se prête à imiter autant qu'elle le peut; mais cet office de complaisance ne peut la distraire des fonctions que sa nature même lui impose. L'une de ces fonctions nécessaires, est de varier à chaque instant ses modifications, d'allier

dans le même morceau le *doux* & le *fort*, le *traînant* & le *détaché*, l'articulation fière, & celle qui est affectueuse. Cet Art, ainsi considéré, est d'une inconstance indisciplinable : tout son charme dépend de ses transformations rapides ; je sais que dans chaque morceau il revient souvent aux mêmes, mais sans jamais s'y arrêter. Or, à travers toutes ces formes passagères & fugitives, comment voulez-vous que l'imitation soit une, & marche d'un pas égal ? Elle suit d'un pied boiteux la Musique folâtre & changeante, l'atteint quelquefois, & quelquefois la laisse aller seule. Si la preuve de ce que j'avance se trouve dans le premier couplet du *Stabat*, si beau, si expressif, si court, & composé avec deux seules idées ; dans quel Air Italien cette preuve ne se montrera-t-elle pas avec plus d'évidence encore ?

Maintenant, Lecteur, quelque peu Musicien que vous soyez, vous êtes en état de juger le systême dramatique de

M. Gluck; vous concevez comment, s'étant dévoué à l'expression qu'il regarde avec raison comme le fondement de toute illusion théâtrale, il ne se permet un Air entier que lorsque la situation permet elle-même, à la Musique, ces écarts, ces vagues erreurs où se complaît la mélodie. Toutes les fois qu'un chant périodique & suivi feroit languir l'action, & transformeroit l'Acteur en un Chanteur de pupître, M. Gluck coupe dans le vif cette mélodie commencée; & par un autre mouvement, ou par un simple récitatif, il remet le chant à la suite de l'action, & le fait courir avec elle. Il est inconcevable qu'un système si vrai, ait pu être improuvé dans un pays où l'art du Théâtre est si bien connu; il est plus inconcevable encore que parmi ses improbateurs, il y ait eu des hommes, qui, par leur état & leurs lumières, devoient défendre les droits de la Scène contre ceux de la Musique.

En Italie, des Gens-de-Lettres ont dit que la Musique de Théâtre n'étoit presque plus à l'usage des Gens-d'esprit. Ici, des Gens-d'esprit, peu Musiciens, ont soutenu que les Opéras de M. Gluck étoient plus faits pour l'esprit que pour les oreilles; & tandis qu'ils portoient ce jugement, les oreilles les plus délicates & les plus exercées, se nourrissoient avec délices de la Musique de M. Gluck : je ne pense pas qu'il y ait jamais eu de jugemens plus faits pour étonner.

CHAPITRE X.

Complément des preuves du Chapitre précédent. Unité de l'Art résultant de notre syſtême.

Si vous aſſerviſſez le chant à l'imitation de la parole, ſi vous le faites dépendre du caractère de la langue & des inflexions proſodiques, vous créez deux Arts au lieu d'un. Le vocal aura ſes principes, ſes procédés; & l'inſtrumental aura les ſiens. La Muſique qui eſt *une* pour tous les peuples de la terre, lorſqu'ils y emploient la voix des inſtrumens, ſera tout-à-fait différente en conſéquence des divers idiômes. Le Muſicien François, qui ne ſait ni l'Allemand, ni l'Italien, ne concevra rien au chant de ces deux peuples: le virtuoſe étranger arrivant à Paris, à qui l'on propoſera d'accompagner un air de M. Grétry, ou de M. Philidor, ſera

obligé de répondre, *excusez-moi, je ne sais pas le François*. Plus de parodie : la *Colonie*, composée pour des paroles Italiennes, est nécessairement mauvaise en François. Orphée, Alceste, de même, &c. &c. &c. Voyez où vous entraîne un principe mal établi. Reconnoissez-en un plus vrai. La Musique n'est que du chant; le chant differe de la parole; il a ses procédés à part, & qui ne dépendent pas de la prononciation des mots. Dès-lors l'instrumental chante comme le vocal; la Musique de Concert, comme celle de Danse; celle de Théâtre, comme celle d'Eglise; celle d'Europe, comme celle d'Asie. L'Art devient *un* dans toutes ses parties.

Il y a vingt ans, on ne croyoit point à l'Opéra que la voix pût ni dût faire ce que fait l'instrument. Une ritournelle commençoit, & disoit une chose; la voix survenoit après pour en dire une autre. Ce n'est plus cela; l'Orchestre & l'Acteur

l'Acteur parlent la même langue ; le même esprit les anime & les identifie.

Je ne pense pas qu'il existe un morceau instrumental vraiment beau, qu'on ne puisse pas approprier à la voix en y joignant des paroles. Si c'est une symphonie à grand bruit, nous en ferons un chœur, en simplifiant pour la voix ce qu'exécute le violon ; en retirant du milieu des doubles croches, les notes qui constituent le canevas & la carcasse du chant. (Ceux qui sont versés dans la Musique m'entendent) Duos, trios, pièces de clavecin, tout peut s'arranger avec des paroles, pourvu que la Musique ait du caractère.

Les Italiens, ainsi que nous, semblent admettre deux Musiques différentes pour l'Eglise & pour le Théâtre. Je ne reçois pas cette distinction. Sur quoi seroit-elle fondée ? Sur l'usage des *fugues* introduit dans les Temples ? Elles ne valent pas mieux-là qu'ailleurs ; l'ennui n'est bon nulle part. La Musique d'Eglise doit émouvoir les fidèles, afin qu'ils dirigent vers

F

Dieu leurs saintes émotions : cette Musique doit donc être chantante & expressive. La différence du sacré au profane n'existe point pour le Compositeur; qu'il ait à faire chanter les Mages prosternés devant l'Astre qu'ils adorent, où les Hébreux au pied du Mont-*Sina* rayonnant de la gloire du Seigneur; ces deux situations, pour son Art, n'en forment qu'une; elles comportent le même caractère de Musique, noble, auguste & religieux.

Aussi pensons-nous que le début du *Stabat*, chanté en chœur, & très-*doux*, auprès de la tombe de Castor, conviendroit parfaitement à la situation. Aussi avons-nous vu les airs les plus chantans des motets de Mondonville, figurer à merveille à la toilette, revêtus de paroles qui n'étoient rien moins que pieuses.

La danse participe à cette unité de l'Art musical. Autrefois on n'auroit pas dansé un *adagio*, un *allégro* de symphonie: aujourd'hui tout ce qui est chantant & caractérisé, se danse. Dans un Concert,

les Auditeurs font sujets à se représenter ici, *Vestris* ; là, *Dauberval*, &c. l'imagination transmet aux yeux le plaisir des oreilles. En voyant la Musique simplifier & généraliser ses rapports avec la poésie & la danse, ses deux Arts auxiliaires, qui ne croira pas, d'une part, qu'elle se perfectionne ; de l'autre, que nous, qui l'envisageons sous ce point d'unité, nous nous en faisons une idée juste ?

Nous venons de dire un mot en passant sur la danse ; qu'on nous permette une digression sur cet Art.

CHAPITRE XI.

De la Danse.

Les deux mots grecs & les deux mots latins qui correspondent aux mots *Musique* & *Danse*, avoient chez les anciens une signification beaucoup plus étendue que les deux mots françois. La Musique embrassoit dans son domaine, non-seulement la danse, mais la poésie, la déclamation & la récitation. La danse, de son côté, ne se bornoit point à figurer des pas, à placer le corps & les bras dans des attitudes avantageuses, à bondir & tripudier en cadence : elle étoit l'Art du geste & de la pantomime; Art si puissant dans ses moyens, si énergique dans son expression, qu'il l'emporta sur l'Art même de la parole aidée du geste; supériorité que nous ne saurions concevoir. On aima mieux voir les Acteurs exprimer par le

geste seul (sans même le secours du visage, car ils étoient masqués) que de les entendre prononcer en gesticulant. On observa, il est vrai, que l'Acteur, dispensé de parler, réunissoit tous ses soins & tout son talent dans le geste, qui en devenoit plus animé, plus expressif. Mais comme les anciens avoient imaginé de faire prononcer les vers par un Acteur, & de faire faire le geste par un autre, on ne voit pas ce qui put les déterminer à retrancher les vers de leurs représentations, & à n'y laisser que la seule pantomime. On le conçoit moins encore, lorsqu'on apprend de Saint Augustin, que ceux des spectateurs qui n'étoient pas accoutumés à ces représentations muettes, étoient obligés d'interroger leurs voisins, & de se faire expliquer la pantomime. Sans doute il y en avoit peu qui fussent réduits à cette nécessité ; autrement ces spectacles eussent été moins universellement goûtés. Mais s'il falloit

quelque habitude de la pantomime pour pouvoir la comprendre, comment, dès le règne d'Auguste, ces spectacles réussirent-ils si prodigieusement par l'Art de *Pilade* & de *Bathille*, qui en furent les Instituteurs ? Pour le concevoir, il faut se rappeler que les Romains, dans leur éducation, étudioient l'Art oratoire ; qu'une partie de cet Art consistoit à exprimer par le geste ; que pour faire un apprentissage plus utile de cette partie, ils consultoient les Comédiens, & prenoient de leurs leçons (1). Tout le monde sait les défis que se faisoient Roscius & Cicéron, à qui rendroit de plus de façons différentes, l'un par le geste, l'autre avec la voix, la même phrase oratoire. Ce défi suppose une prodigieuse étendue à l'Art du geste, mais une étendue que la convention & une étude approfondie

(1) *Debet etiam docere Comœdus quo modo narrandum*, &c. Quint. *lib.* 1, *cap.* 19.

peuvent lui donner. En convenant de gestes pour l'ironie, pour le mépris, pour les diverses affections de notre âme, & pour les êtres métaphysiques, on crée une langue pour les yeux, comme il en est une pour les oreilles. Cette langue *oculaire*, moins claire que l'autre dans plusieurs de ses parties, sera aussi plus expressive dans tout ce qui sera d'institution naturelle : le geste de la fureur dit infiniment plus que le mot *fureur* (1).

A l'aide de l'apprentissage que les Romains faisoient de l'Art du geste, ils arrivèrent tout préparés à l'institution de la pantomime; on l'entendit, on la goûta. Un fait cependant recueilli des anciens, peut nous faire juger combien l'expression de la pantomime étoit vague & indéterminée. *Hilas*, élève de *Pilade*, représentoit un Monologue qui finissoit par ces mots : *le Grand Agamemnon*. Il est

―――――

(1) *Plerumq. etiam citrà verba significat.* (Quintil.).

bon d'obferver que les Acteurs pantomimes fe piquoient de rendre jufqu'aux mots des fcènes qu'ils exécutoient. Hilas, pour rendre ceux-ci: *le Grand Agamemnon*, fit le gefte qui défigne une taille élevée. Pilade fon maître lui cria de l'Orcheftre, *tu me peins un homme grand, & non pas un grand homme*. Le peuple exigea que Pilade joignît l'exemple au précepte, & qu'il jouât lui-même le Monologue: Pilade obéit; & lorfqu'il en fut à l'endroit où fon élève avoit manqué, il repréfenta un homme abyfmé dans les plus profondes réflexions, & le peuple applaudit.

La critique de Pilade étoit jufte; je ne fais fi les applaudiffemens du peuple le furent. Pilade, en repréfentant un homme enfeveli dans la profondeur de fes penfées, n'avoit pas plus défigné un héros qu'un vil fcélérat, pas plus *le Grand Agamemnon*, que le lâche & féroce *Atrée*.

L'étude de l'Art du gefte me paroît tenir à plus d'une Science. Toutes les fois

qu'il s'agit de soumettre à l'œil des choses purement métaphysiques, il faut chercher dans ce qui n'est pas apparent, quelque qualité apparente qui le désigne. Le geste appliqué à un mot métaphysique, en devient la démonstration physique, & la définition détaillée. L'amour embrasse, la haine tue, l'orgueil met au dessous de soi. La vérité d'un tel langage a quelque chose d'effrayant : elle dit ce que les mots ne disent pas : tous les jours on prononce & l'on entend ce mot, *je hais*, sans être ému ; qui ne le seroit pas, si le geste du meurtre remplaçoit la parole ?

Cette étude du geste est précisément l'inverse des opérations qui ont amené l'établissement d'une langue. Nous défaisons ce qu'on a fait alors. Des gestes & des cris, l'on en vint aux mots, qu'on leur substitua : des mots, on rétrograde vers les gestes, & on les supplée à la parole.

Il est aisé de concevoir pourquoi la pantomime nous plaît moins qu'aux an-

ciens ; faute de l'avoir étudiée, nous la concevons moins qu'eux. L'espace immense des Théâtres anciens favorisoit aussi les représentations muettes, plus que l'espace resserré des nôtres. Si l'on jouoit la Tragédie en plein air, dans la place Vendôme, que les Acteurs fussent à l'une des extrémités de la place, les Spectateurs à l'autre, ceux-ci se contenteroient plus aisément du geste sans la prononciation. On est tenté de croire alors que l'éloignement ne permet pas à la voix de parvenir jusqu'à nous ; & l'on se trouve heureux de concevoir par le geste, ce que l'on n'entend pas.

Chez nous, le talent de la pantomime appartient plus aux Comédiens & à leur Art, qu'aux Danseurs. Nous avons vu ceux-ci pourtant exécuter le ballet de Médée avec une perfection que les plus grands Acteurs auroient peine à surpasser ; & nous possédons un homme à qui la composition des plus grands Ballets pantomimes a fait une réputation dans

toute l'Europe. Ceux qui lui reprochent le choix qu'il a fait du sujet des *Horaces*, ignorent peut-être que, du temps de Louis XIV, la scène dans laquelle Horace tue sa sœur, fut exécutée en pantomime avec un prodigieux succès (1).

La danse des anciens, même celle qui, hors du Théâtre, servoit à leur amusement particulier, tournoit absolument vers l'imitation : la *Pyrrhique* figuroit des évolutions militaires ; la *Théséide* représentoit la sortie du labyrinthe. Ces danses subsistent encore en Grèce ; & ce que j'en ai appris par M. *Guis* de Marseille (2), me fait juger qu'elles sont plutôt marchées que dansées : les figures & l'imitation en font le plus grand charme.

Chez les Peuples les moins policés, & par conséquent les moins capables d'embellir leurs Arts par des accessoires conventionnels, la Danse se montre imitative.

(1) Réflex. crit. sur la Poésie & la Peinture.
(2) Auteur des Lettres sur la Grèce, Ouvrage curieux, instructif & agréable.

Parmi les Nègres, un homme & une femme qui dansent ensemble, jouent en quelque sorte la scène de deux Amans, qui s'agacent, se cherchent & s'évitent, se brouillent & se raccommodent : & (ce qui me paroît remarquable) l'Air qui dirige leurs pas, est toujours le même. La Musique ne prend aucune part aux révolutions de la scène : elle se maintient exempte de toute imitation, tandis que la Danse s'y dévoue toute entière.

Malgré ces exemples de Danse imitative, je ne saurois penser que l'imitation soit de l'essence de cet Art. La Danse proprement dite, est *l'art de former avec grâce & mesure tous les mouvemens que la Musique commande.* C'est le rhythme musical rendu sensible aux yeux dans toutes ses divisions & subdivisions ; voilà l'art tout entier. On a très-bien dit des bons Danseurs, qu'ils *écrivent l'Air qu'ils dansent :* lorsqu'ils le jouent en Pantomime, ils ajoutent un autre talent à celui qui leur est propre.

Que l'on ne croie pas l'Art de la Danse détérioré, ni avili par la définition que nous en avons donnée. On vante beaucoup l'union des paroles & de la Musique; mais si j'ose dire ce que j'en pense, la bonne Musique se passe plus aisément de paroles que de gestes & de mouvemens. Sa première & sa plus soudaine impression sur nous, est d'agiter notre corps & nos membres, si ce n'est par les mouvemens violens de la Danse, du moins par les ondulations de la mesure & les agitations du rhythme. Tel homme applaudit un Air qu'il a entendu, la tête, les bras & le corps immobile? Chaque coup de main qu'il donne, est un mensonge qu'il fait à autrui & à lui-même; il n'a pas senti ce qu'il approuve. Tel autre décide en Musique, & n'est pas sûr de battre juste la mesure? Dites-lui: *Vous goûtez la mélodie comme celui qui couperoit à tort & à travers les phrases & les mots, goûteroit le sens du discours.*

Le rhythme, ont dit les Anciens, est ce

qu'il y a de plus puissant dans la Musique. Hé! qui en doute? Cet éléphant qui, au son des instrumens, agite en cadence sa masse énorme, ne vous le dit-il pas? Les Sauvages du Canada rangés sur deux files auprès de celui qui chante, marquent tous, avec des sons renfermés dans la poitrine, les tems de l'Air qu'ils écoutent. C'est en vertu du rhythme qu'on voit dans une Fête villageoise, toute une multitude grossière, bondir & retomber en cadence. Le rhythme fait faire au même instant, à vingt mille hommes, la même évolution. L'intonation la plus douce & la mieux choisie, sans la force du rhythme, ne forceroit pas le malade piqué de la tarentule, à s'élancer hors du lit, où il languit abattu, & à tomber dans une espéce de convulsion mesurée. La vertu du rhythme bien comprise & fortement sentie, réduit presqu'à la vraisemblance les Fables d'Orphée & d'Amphion; & l'on s'étonne moins que les pierres se soient mues en cadence.

Les *adagio* & les danses graves, ne fatiguent & n'ennuient à la longue, que parce que le ryhthme n'en est pas assez ressenti. Ce charme principal de la Musique étant affoibli, il n'en reste plus assez pour qu'elle puisse long-temps nous plaire.

Voulez-vous sentir combien le geste & les mouvemens tiennent essentiellement à la mélodie ? Voyez un homme de génie faire exécuter sa Musique à un grand Orchestre. C'est par le geste & les mouvemens qu'il commande & manifeste ses intentions. Ici, les notes se lient ; là, elles se détachent ; l'une moins appuyée mollit à côté de l'autre : toutes les recherches d'une exécution soignée s'indiquent par les mouvemens du Compositeur.

Si le rhythme est une partie de la Musique si essentielle, que les hommes les plus grossiers le conçoivent & l'exécutent, comment la vieille Musique Françoise l'a-t-elle si long-tems négligé & méconnu ? Rien ne prouve mieux qu'une fausse

éducation pervertit l'homme, & corrompt son inſtinct le plus naturel. L'eſprit le plus inculte eſt plus près du bon ſens que ne l'étoit, il y a deux ſiècles, celui qu'on avoit infatué de la fauſſe doctrine de l'école : mais comme vous ne verrez point un homme d'un ſens brut & ſans culture, proférer les abſurdités qu'on ſoutenoit en règle ſur les bancs; de même, vous n'avez jamais entendu des gens de Village chanter des Monologues d'anciens Opéras. Ils chantent des Airs meſurés d'Opéras-comiques, des Airs Italiens parodiés. Ces François livrés à l'inſtinct de la nature, entendent mieux la Muſique étrangère cadencée, que celle de leur pays qui ne l'eſt pas. Mais puiſque la Muſique inſpire ſi naturellement le geſte & le mouvement, les Anciens, dira-t-on, avoient donc raiſon d'en faire un Art d'imitation, en y joignant la Pantomime : ceci mérite explication.

Les geſtes, les mouvemens que commande tel Air, ne ſont pas ceux qu'exige-
roient

roient telles paroles, telle situation. On feroit fort embarrassé pour expliquer tout de suite les mouvemens les plus vrais auxquels la Musique nous détermine; & ce qui le prouve, c'est que personne ne donneroit un sens, aux pas d'une entrée dansée absolument dans le caractère de l'Air. Comme les sons modulés n'ont pas eux-mêmes une signification précise & distincte, les mouvemens, les gestes qui en résultent, n'en ont pas non plus une déterminée. La Musique & la Danse, si j'ose le dire, s'entendent à merveille; elles disent la même chose, l'une à l'oreille, & l'autre aux yeux; mais toutes deux ne disent à l'esprit rien de positif. Leur effet est une sensation, & par conséquent a quelque chose de vague. Il faut un travail de l'esprit pour attacher à cette sensation une situation & des mots analogues; & c'est cette dernière opération qui fait de la Danse & de la Musique deux Arts imitatifs.

G

La raison pour laquelle on juge mieux des Arts par instinct que par raisonnement, c'est que leur premier effet est une sensation.

CHAPITRE XII.

De la Musique considérée comme une langue naturelle en même temps & universelle.

Tout ce que nous avons établi jusqu'à présent, tend à considérer la Musique comme une langue universelle, dont les principes & les effets ne sont pas fondés sur quelques conventions particulières, mais émanent directement de l'organisation humaine, & de celle de plusieurs animaux. Si le Lecteur se rappelle les exemples d'instinct musical que nous avons tirés de la brute, du poisson, de l'insecte, de l'enfant au maillot, de

l'homme sauvage, il lui en coûtera peu pour admettre la conséquence que nous en déduisons. La nature fait participer les êtres animés au plaisir de la mélodie, pour ainsi dire, comme au bienfait de la lumière.

Ce qui reste à observer, c'est que la mélodie résultant de rapports vrais, naturels entre les sons, elle est nécessairement (à de petites différences près) partout la même. Il ne dépend pas plus de l'homme de se faire une mélodie de convention, & qui diffère essentiellement de la mélodie connue, qu'il n'est en son pouvoir de faire que deux & deux fassent six. La Musique examinée comme science mathématique, est soumise à des calculs qui ont été les mêmes pour les Egyptiens, les Chinois, les Grecs, les Latins, & qui sont les mêmes encore pour toute l'Europe moderne. M. l'Abbé Roussier, dans ses Ouvrages savans & lumineux, a présenté cette vérité dans tout son jour. Ces

calculs du rapport des sons entre eux, ne sont que l'appréciation exacte de nos sensations musicales : les Mathématiciens ont chiffré la raison de nos plaisirs. L'analogie des sons qui détermine leur succession mélodique, n'étant pas une de ces vérités conventionnelles, que la fantaisie de l'homme altère & dérange à sa guise; la mélodie doit avoir par-tout le même fond, la même base. Le rhythme, autre partie constitutive de la mélodie, est encore d'institution naturelle, & ne peut être détruit par la convention. En effet, quand une société nombreuse d'hommes éclairés se prescriroit de battre & de sentir à faux tous les temps de la mesure, (ce qui est impossible) que deviendroit leur convention, toutes les fois qu'ils rencontreroient une multitude d'hommes grossiers, de paysans rassemblés par la Danse & la Musique. Ceux-ci, par l'impulsion de l'instinct, sautant, bondissant, retombant en cadence, détruiroient la convention, &

y substitueroient l'éternelle vérité du rhythme senti, exécuté avec justesse.

Après une telle observation, Lecteur, vous ne serez plus étonné si tant d'êtres qui se meuvent & respirent sur la terre, dans l'air & dans l'eau, se montrent sensibles aux sons modulés & cadencés. Remarquez la différence du chant à la langue parlée, à la poésie. Récitez à des gens de village les plus beaux vers lyriques, épiques, &c. ils ne vous entendent pas : chantez-leur un air, ils le conçoivent, le goûtent & le répètent. Vos plus belles tirades de Tragédie & de Comédie, ont-elles jamais passé dans la bouche du peuple ? Vos airs les plus chantans des Opéras sérieux ou comiques, Espagnols, Italiens, ou François, descendent du Théâtre, courent les rues, & y réjouissent la populace : ils sont, ainsi que le pain, l'aliment du pauvre & du riche. Miladi Montagu part de Londres, se rend à Constantinople, & de-là parcourt une

partie de l'Asie; par-tout elle se loue de la Musique qu'elle entend. Pour lui faire goûter la poésie de ces divers pays, il fallut la traduire; l'intelligence de la Musique n'a pas besoin de ce secours. M. Rousseau cite des airs persans & chinois, conformes à notre système des sons. Les Nègres d'Afrique, transportés dans nos Colonies, n'y font point entendre une mélodie inintelligible à nos oreilles; plusieurs de leurs chansons ne manquent pas de grâce & de naïveté. J'ai noté quelques chansons des Sauvages d'Amérique, d'après un Officier qui avoit vécu long-temps parmi eux. Ces airs ressemblent absolument aux nôtres; (on les trouvera ci-après notés) c'est le même tour de chant, c'est la même règle d'harmonie sous-entendue. L'un de ces airs est assez agréable, pour qu'un Compositeur habile pût en faire un morceau de Musique qu'il completteroit en le modulant; car les Sauvages ne modulent point: voilà

ce qui, chez eux, caractérife la naiffance de l'Art, fi l'on peut appeler *Art* un langage auffi naturel que le chant (1).

Quoi! les langues, les idiômes, les dialectes, les patois varient au point que fouvent on n'entend pas le payfan de fon village, & la Mufique eft *une* par toute la terre! Quoi! l'idée de la beauté n'eft pas la même pour tous les peuples, & pour tous les peuples le chant eft le même! Le Huron chante comme le Laboureur de Vaugirard! Ce que l'un a conçu, l'autre l'entend tout d'abord & l'exécute!

Je vais rapporter un paffage de M. l'Abbé Dolivet, qui tient d'affez près à ce que nous venons de dire.

« On peut envoyer un Opéra en Canada,
» il fera chanté à Québec comme à Paris:
» on ne fauroit envoyer une phrafe de
» converfation à Montpellier, à Bordeaux,

(1) Moduler, c'eft paffer d'un ton à un autre.

» & faire qu'elle y soit prononcée comme
» dans la Capitale (1). »

C'est peu que nous ayons reconnu l'universalité de la langue musicale ; recherchons dans quelle intention, pour quelle fin, cette langue nous a été donnée par la nature.

(1) Prosod. Franç.

CHAPITRE XIII.

A quoi le Chant est propre ; dans quelle intention la nature nous l'a donné.

IL EXISTE une langue que tous les hommes parlent à-peu-près de même, que les enfans & les animaux même entendent sans l'avoir étudiée : comment cette langue ne sert-elle pas aux hommes pour communiquer entre eux, & pour traiter de leurs besoins les plus essentiels ? Lecteur, faites attention à la réponse simple & naturelle qu'amène la question précédente ; pour celui qui voudra l'approfondir & en déduire toutes les conséquences, elle enfantera mille vérités liées à celles que nous venons d'établir : notre office n'est pas de tout dire, & ce Livre n'en sera que meilleur, s'il met le Lecteur dans le cas d'en faire toute la partie que nous n'aurons pas faite. La nature

qui a voulu que le chant fût une langue universelle, n'a pas voulu que cette langue servît à nos besoins; ou plutôt cela ne pouvoit pas être, parce que les sons modulés n'ont point de signification précise; leur effet n'est qu'une sensation. Pour que le chant eût exprimé & transmis des idées, il auroit fallu que la convention les y attachât : rien n'étoit plus facile. Pourquoi deux sons chantés à la tierce l'un de l'autre, n'eussent ils pas signifié *du pain*, comme ces deux mots le signifient ? Soutenons un moment cette supposition. Dans le cas où le chant eût été la langue en usage, les muets n'étoient plus privés de la parole; ils s'énonçoient par la voix des instrumens : ce qui rend une telle supposition moins déraisonnable, c'est qu'en s'occupant des moyens de la réaliser, on est conduit à chercher dans la Musique, ce qui porte une expression plus claire, un sens plus déterminé. Mais si le chant fût devenu une langue de besoin & de nécessité, il n'auroit plus été

ce qu'il est, un langage uniquement propre à nous procurer du plaisir, & qui, dans quelque temps, dans quelque circonstance que ce soit, ne peut jamais être détourné de cet usage, ni appliqué à aucun autre. Telle est la vérité dont nous devons développer les preuves.

De toutes les espèces d'animaux, la plus musicienne est celle des oiseaux. Pensez-vous, avec le père Bougeant, que le chant est la langue à l'aide de laquelle ils conversent entre eux, & se communiquent leurs besoins? S'il est ainsi, pourquoi les oiseaux sont-ils silencieux l'hiver? Cette saison est pour eux celle des plus grands besoins; c'est celle où ils vivent le plus attroupés; ils se taisent cependant. C'est que le froid qui contriste leur existence, étouffe en eux les accens du plaisir. Aux premiers rayons du printemps, dès que l'air commence à s'attiédir, l'oiseau reprend sa gaieté, & en même-temps son ramage. Dans cette langue chantante, s'il dit quelque chose à ses semblables, il

leur dit qu'il est heureux; c'est aussi ce que les autres lui répondent; & ce concert de voix qui annonce le bonheur, est un des plus doux charmes du printemps.

Vertuntur species animorum, & pectora motus
Nunc alios, alios, dum nubila ventus agebat,
Concipiunt : hinc, illæ avium concentus in agris,
Hinc latæ pecudes, & ovantes gutture corvi.
(Géorgiques.)

Les Êtres animés changent avec le tems;
Ainsi muet l'hiver, l'oiseau chante au Printems;
Ainsi l'agneau bondit sur le naissant herbage,
Et même le corbeau pousse un cri moins sauvage.
(*Traduction de M. l'Abbé de Lille.*)

Seul dans sa cage, l'oiseau chante: ce ne peut être pour communiquer ce qu'il sent : à qui le communiquer ? Ce ne peut être non plus pour parler à sa manière; on ne parle pas long-temps seul. C'est donc par l'instinct du plaisir qu'il chante; & l'hiver même ne le réduit pas au silence, parce que la température de l'air corrigée,

adoucie dans l'intérieur des maisons, lui laisse ignorer les rigueurs de la saison.

L'oiseau pris à la pipée, que l'on fait crier pour appeler ses semblables, ne forme plus de sons pareils à son ramage. Il chantoit lorsqu'il étoit libre & content : il crie lorsqu'il souffre. Cela est vrai pour tous les oiseaux qui ont un ramage. Quinault a dit plus vrai peut-être qu'il ne le croyoit lui-même, lorsqu'il a fait les vers suivans :

Si l'amour ne causoit que des peines,
Les oiseaux amoureux ne chanteroient pas tant.

Mais où vais-je chercher la preuve d'une assertion philosophique ? Dans un distique d'opéra !

On pourroit dire encore en style lyrique, que le rossignol développe le charme de sa voix, tant qu'il veut plaire à sa compagne : sont-ils unis ? il se tait, il n'a plus le besoin de lui plaire.

Si les enfans goûtent le chant, quelle est l'impression qu'ils en reçoivent ? Une

impression de gaieté, un sentiment de bien-être & de plaisir.

Dans quelles circonstances les Sauvages, les Nègres, les gens du peuple font-ils usage de la Musique? Dans leurs amusemens. Quel usage faisons-nous de cet Art? Il préside à nos fêtes : de quelque genre qu'elles soient, il les anime, les embellit; sans lui, il ne peut y avoir de fêtes. Entrez au Colisée au moment où l'Orchestre se tait, vous ne saurez que penser de cette multitude d'hommes désœuvrés qui marchent l'un après l'autre : on ne sait s'ils se cherchent ou s'ils s'évitent. En vain l'appareil & la décoration du lieu avertissent qu'on s'y est assemblé pour un amusement public : l'oreille livrée à un silence qui l'attriste, rejette & contredit le témoignage des yeux. Mais aussi-tôt que l'Orchestre se fait entendre, tout se ranime, tout vit : la Musique est la voix du plaisir, elle en porte le sentiment jusques dans les cérémonies qui appartiennent à la douleur. Une pompe funéraire devient

une représentation touchante, lorsque la douleur s'y embellit du charme de la Musique. Les hautbois, les clarinettes & les cors changent en appareil de fête, l'appareil meurtrier de la guerre : la Musique donne l'air du plaisir aux fureurs des combats.

Si la Musique nous a été donnée uniquement pour une fin agréable, si l'on n'en fait usage que pour se procurer de l'amusement, & lorsqu'on est en état d'en recevoir, j'en conclus que les douces affections de l'âme, que ses situations heureuses, sont celles auxquelles la Musique s'adapte le plus facilement: puisque son effet naturel est le plaisir, ce qui nous en cause, est ce qu'elle doit exprimer le mieux : au contraire, tout ce qui gêne l'âme, tout ce qui la fait souffrir & la rend malheureuse, la Musique, enfant du plaisir, interprète du bonheur, ne peut le rendre qu'avec imperfection : cet emploi forcé la déplace de ses fonctions naturelles.

CHAPITRE XIV.

Des situations où l'on est porté plus naturellement à chanter.

Ce n'est pas assez d'avoir dit que la Musique appelée dans toutes les fêtes y joue un rôle principal & nécessaire : hors de ces circonstances, voyons quelles sont celles de la vie commune, où l'homme, machinalement & par instinct, recourt à ce langage du chant dont il possède la faculté naturelle : c'est lorsqu'il est dans un état de calme, de bonheur, ou du moins dans une agitation si douce, que cet état a de quoi lui plaire.

Vous cherchez quelle fut chez les Grecs l'origine de la Poésie pastorale, de cette Poésie qui consiste dans les combats de la flûte & du chant : ce fut la vie douce & inoccupée des Pasteurs de la Sicile. Affranchis

Affranchis des besoins de l'indigence, placés sous un beau Ciel, dans de riches campagnes, environnés des bienfaits de la nature, ces hommes heureux n'avoient à craindre que le vuide & l'ennui d'un loisir continuel: ils chantèrent ce loisir même, & les beautés de la nature prodiguées devant eux : la Musique ajouta les délices de ses plaisirs au calme indolent de leur situation.

Homère, Virgile, Horace, Anacréon nous avertissent qu'au milieu des festins où l'on se couronne de roses, où la saveur des mets & la sève des vins les plus exquis, disposent l'esprit à la gaieté ; le chant & la lyre s'offrent aux convives comme les moyens les plus naturels d'introduire la joie au milieu d'eux.

Tout homme qui ne chante pas de commande, dit Aristote, chante par un instinct de plaisir (1).

(1) Probl. d'Aristote.

Pénétrons dans ces réduits où des femmes rassemblées manient l'aiguille & le fuseau : exemptes de soins & de douleur, livrées à des occupations mécaniques qui les attachent sans les fatiguer, elles veulent égayer leur travail : le chant leur rend cet agréable office. Toutes en chœur modulent les mêmes sons ; & le charme de la mélodie les distrait de l'uniformité de leurs occupations : il abrége pour elles la durée du tems.

Intereà longum cantu solata laborem,
Arguto conjux percurrit pectine telas.

(Géorgiques.)

Leur compagne près d'eux partageant leurs travaux,
Tantôt d'un doigt léger fait rouler ses fuseaux,
Tantôt cuit dans l'airain le doux jus de la treille,
Et charme par ses chants la longueur de la veille.

(Traduction de M. l'Abbé de Lille.)

L'Artisan, dans son Attelier, libre aussi de soins qui l'attristent, appelle le chant à l'aide de ses travaux ; & par sa modu-

lation grossière, il s'en facilite l'exercice: *Musicam natura ipsa videtur ad tolerandos facilius labores, velut muneri nobis dedisse.* (Quintil. libr. 1.)

À ces situations calmes, heureuses, substituons-en d'autres toutes différentes.

Prenez un homme dans le mal-aise d'une santé languissante; prenez un ambitieux déchu de ses honneurs; un joueur dépouillé de ses trésors: proposez-leur de chanter, ils vous répondront comme le Joueur de *Regnard: Que je chante, bourreau!* Rien de si vrai que ce mot de situation.

Tout le monde connoît la Fable du Savetier & du Financier. Le chant du Savetier attestoit son contentement, sa gaieté, & troubloit le repos de son voisin, qui, suivant la Fontaine:

Étant tout cousu d'or,
Chantoit peu, dormoit moins encor.

Que fallut-il à l'Artisan pour négliger ses chansons? Perdre sa tranquillité d'esprit.

Dans sa cave il enterre
L'argent, & sa joie à la fois;
Plus de chant : il perdit la voix
Du moment qu'il gagna ce qui cause nos peines.

Personne n'a jamais réclamé contre la vérité que ces vers établissent; elle est trop généralement reconnue. Présentons-la encore sous un jour différent.

Un homme est enfermé seul chez lui : vous le croyez au désespoir de la perte d'une femme ou d'un ami. Tout-à-coup vous l'entendez chanter; de ce moment, n'êtes-vous pas rassuré sur la violence de son affliction ? Oui, vous l'êtes; car vous sentez que le chant ne s'allie pas avec une douleur profonde. Je maintiens qu'il n'est pas un homme frappé d'une grande calamité, & très-sensible à son infortune, qui ne soit révolté de la proposition qu'on lui fera de chanter, comme d'un démenti que l'on donne à sa douleur.

Les Prisonniers, dira-t-on, chantent dans leurs cachots; leur situation n'est

ni heureuse ni tranquille. — On sait que la plupart de ces hommes, accoutumés au vice & aux châtimens qu'il encourt, s'étourdissent sur les punitions qu'on leur fait subir. On les entend chanter dans leur prison comme on les voit s'y enivrer, y faire l'amour, s'ils en trouvent l'occasion: mais s'il en est un que sa détention accable ou épouvante, vous ne l'entendrez pas mêler ses chants à ceux des Prisonniers qui l'entourent.

N'est-il pas naturel de penser que les situations où l'homme fait usage du chant, machinalement & par instinct, sont celles où la Musique paroîtra mieux appliquée dans les imitations théâtrales? Elle y portera une expression plus naturelle & plus vraie. Nous voici parvenus au Chapitre le plus important & le plus difficile de cet Ouvrage. Il s'agit de bien reconnoître les différens caractères dont la Musique est susceptible, d'examiner l'usage que l'homme en fait, 1°. lorsqu'il se sert du chant

comme d'une langue naturelle ; 2°. lorsqu'il emploie la Musique comme un Art d'imitation adapté aux illusions du Théâtre.

CHAPITRE XV.

DES différens caractères de la Musique, de leur usage naturel, & de leur emploi imitatif.

LES CARACTÈRES de la Musique peuvent se réduire à quatre principaux, dont tous les autres sont les nuances, les approximations, les appartenances. La Musique est, 1°. tendre, 2°. gracieuse, 3°. gaie, 4°. vive, forte & bruyante : rien ne détermine l'ordre dans lequel nous rangeons ces caractères ; nous n'avons voulu que passer graduellement d'une extrémité à l'autre. Chacun de ces caractères comporte une certaine latitude qui embrasse les caractères analogues & mitoyens.

Musique tendre.

L'attendrissement n'est pas un état de l'âme qui soit douloureux : il naît souvent du sentiment que l'on a de son bonheur. On s'attendrit en songeant à l'ami que l'on va revoir, à la maîtresse que l'on possède. Dans des situations semblables, rien de si naturel que de chanter; il est peu d'amans & d'amis qui n'en aient fait la douce expérience. La Musique tendre s'accommodera parfaitement sur le Théâtre à de telles situations.

Quelquefois l'attendrissement naît de la douleur : en ce cas, il est bon d'examiner si cette douleur prend sa source dans une affection douce, si c'est une douleur affectueuse, & jusqu'à quel degré elle est portée.

Un amant éloigné de sa maîtresse, éprouve une impression de tristesse & de mélancolie : ses souvenirs, ses pensées, son âme errent dans le vuide. Si j'ose

avancer que cette situation a quelques douceurs, je ne craindrai pas que les âmes tendres me dédisent : elles ont goûté ce charme d'une inquiétude amoureuse, dont le flux & le reflux agitent doucement la pensée ; & ceux qui aiment la Musique, ont dû se servir du chant comme d'un accessoire convenable à cette situation. Ainsi (pour parler encore une fois le langage d'Opéra) les peines même de l'amour sont douces : le plaisir s'y cache sous le nom & l'enveloppe de la douleur, à-peu-près comme le suc délicieux de quelques fruits, se couvre d'une peau & d'une écorce amère. De tous les sentimens, le plus lyrique, c'est l'amour. Il ne paroît pas que nos Poëtes l'aient ignoré. La raison qu'on pourroit en donner, est peut-être que l'amour, même malheureux, conserve je ne sais quoi qui plaît à l'âme en l'affligeant. Le plaisir de ses douleurs, si j'ose ainsi m'exprimer, est comme le nœud de convenance qui l'unit à la Musique, & le lui rend propre.

Observez que l'amant heureux & malheureux peuvent chanter sur le même ton, si ce ton est celui de la tendresse. Vous direz également bien sur la même phrase de chant, quelle qu'elle soit,

Je vous vois, mon sort est trop doux,
Je vous perds, mon sort est affreux.

La Musique n'a pas de nuances non plus pour différencier la tendresse d'une mère de celle d'une maîtresse ou d'un ami. Les chants qui conviennent à l'une conviendront de même aux deux autres; & la sensation musicale s'adaptera indifféremment aux émotions de la nature & à celles de l'amour.

La douleur de l'amour peut être si excessive, qu'elle n'ait plus rien du tout d'agréable pour l'âme qui la ressent; alors elle n'appartient plus à la Musique tendre. Rancé cherchant sa maîtresse, & trouvant son cadavre défiguré, n'eut ni le desir, ni le pouvoir de chanter. *Les grandes douleurs se taisent*, a dit Sénèque:

ce mot est encore plus applicable au chant qu'à la parole. Aussi sur le Théâtre une Musique tendre formeroit un cont-sens avec cette situation de Rancé.

Résultat. Premier caractère ; la Musique tendre. Son emploi naturel est propre à toutes les situations d'attendrissement, & son emploi imitatif aussi. La même Musique exprime également bien tous les genres de tendresse. Ce caractère comprend dans sa latitude la tristesse affectueuse, qui devient une nuance de la tendresse.

Musique gracieuse.

La Musique gracieuse ressemble assez par ses intonations, à celle qui est tendre ; mais elle en differe par le mouvement qu'elle anime un peu plus.

La Musique gracieuse tient naturellement à la situation d'une âme tranquille, qui repose dans une sorte d'impassibilité heureuse. C'est sur ce ton que chantera

Tityre, couché au pied d'un hêtre: c'est ainsi que chanteront tous les hommes qui jouiront des voluptés de la nonchalance: il ne leur faut point de rhythme trop actif, il contrasteroit avec leur situation, & la changeroit peut-être. Il ne s'agit pour eux que d'échapper à l'engourdissement de l'inaction : c'est ce qu'opère sur eux la Musique gracieuse. Une des nuances de ce caractère est le gracieux tendre & sensible, l'*amoroso*. Ce Tityre, qui tout-à-l'heure chantoit gracieusement, exempt de soins, & de pensées pour ainsi dire, déclinera vers un chant tant soit peu plus sensible, s'il se souvient de Galatée qu'il aima. Ce sentiment affoibli, qui n'est plus qu'un souvenir, ressemble aux dernières ondulations d'un son qui n'existe déjà plus. Quelquefois le chant gracieux emprunte aussi quelque chose de la gaieté. Placé entre la joie & la tendresse, il s'étend vers l'une & vers l'autre; il agrandit son domaine en anticipant sur le leur.

Second caractère, Musique gracieuse;

applicable au calme de l'âme, & par extension à des sentimens mitigés. Cette Musique convient aux chansons, à la galanterie; son usage métaphorique & pittoresque la rend propre à tout ce qui est doux, frais & riant.

Musique gaie.

L'homme gai chante gaiement; cependant il n'est pas nécessité à chanter de même, non plus que l'homme calme & indifférent à proférer des chants gracieux. Le chant n'est pas tellement un langage d'expression naturel, que l'homme qui s'en sert pour son usage familier, le fasse toujours concorder avec sa situation. Ce seroit s'attacher à un symptôme bien trompeur, de vouloir décider entre deux hommes qui chantent par instinct, lequel est le plus gai, en se déterminant d'après leur chant. Toutes ces observations, minutieuses peut-être, mais nécessaires, doivent confirmer au Lecteur ce

que nous lui avons dit d'abord, que les premiers effets de la Musique ne sont que de simples sensations. L'homme gai peut donc machinalement proférer des sons tendres; mais le contraire, je crois, ne sauroit exister : un homme fort attendri ne sauroit proférer les accens de la gaieté : nous laissons au Lecteur Philosophe le soin d'expliquer cette bizarrerie, que nous croyons pouvoir donner pour un fait bien observé.

La Musique précisément gaie, dans l'usage imitatif & théâtral que l'on peut en faire, n'est guères susceptible d'un emploi détourné. Ce qui est tendre en Musique, peut être considéré comme triste, ou comme tendre, à cause de la prochaine affinité de ces deux caractères. Un tambourin gai, une allemande gaie, ne peuvent paroître que gais dans toutes les circonstances : il n'y a que du plus ou du moins. Communément plus l'air est vif, plus il acquiert d'allégresse. Il faut pourtant que le choix des intonations,

que le tour mélodique contribue à lui donner ce caractère. Tel chant exécuté avec une mesure rapide, reste toujours froid & inactif : c'est un homme impotent que l'on traîne avec impétuosité ; il va vîte, mais il ne se remue pas.

La gaieté est donc le caractère le plus déterminé, le moins équivoque que nous trouvions dans la Musique : c'est celui auquel on peut le moins se méprendre ; il n'a point *d'à-peu-près*. Ce caractère est celui auquel en général la multitude est le plus sensible. L'homme qui aime le moins la Musique, ne se défend pas de l'impression d'un air qui égaie. On se lasse promptement d'une Musique lente, forte, triste, sérieuse : on soutient sans peine la continuité des airs qui respirent l'allégresse. Qu'on se souvienne sur-tout que la gaieté de la Musique n'est pas la gaieté du rire : cette observation doit tenir une place importante dans la poëtique de la Comédie chantée.

Troisième caractère, Musique gaie; dans la réalité comme dans la fiction, tenant principalement à des situations gaies.

Musique forte, vive & bruyante.

Par Musique forte, nous entendons celle qui porte un caractère de fermeté, de fierté, de vigueur; ce qui s'effectue ordinairement par des notes pointées, piquées, auxquelles on donne une articulation plus dure. Cette Musique n'a jamais plus d'effet que lorsqu'elle est rendue à grand Orchestre : c'est pourquoi nous la considérons comme une des espèces de la Musique bruyante.

Ces épithètes, *forte*, *vive* & *bruyante*, nous apprennent que cette Musique ne convient pas à une voix seule : aussi est-ce l'espèce de chant dont l'homme isolé, qui chante pour son délassement, fait le moins d'usage. S'il y recourt quelquefois, c'est plutôt par une froide opération de

la mémoire, que par une détermination du goût.

Le caractère dont nous parlons porte une expression peu déterminée : le sens que l'esprit & la réflexion tirent de cette sensation musicale, est si vague, qu'il s'applique heureusement à des circonstances qui diffèrent beaucoup entre elles. Citons-en quelques exemples.

Le chant des fifres soutenu du son des tambours, au combat & dans tous les simulacres de guerre, excite une ardeur martiale : dans la Chapelle de Versailles, au moment où le Roi paroît, ce bruit devient auguste, imposant ; il relève la majesté du Souverain, & ajoute à l'appareil de sa grandeur. Telle symphonie au Théâtre exprime un bruit de guerre : voulez-vous qu'elle signifie toute autre chose ? Il n'en coûtera rien ni à l'Auditeur, ni à la Musique : il n'y a qu'à changer la situation, le spectacle & la décoration. Vous avez vu que l'ouverture de Pigmalion,

Pygmalion, entendue au moment d'un orage, en étoit devenue la peinture parlante. Cet exemple dispense d'en citer d'autres.

Le Lecteur est loin de soupçonner peut-être tout ce qui tient à la flexible indétermination de ce genre de Musique, à son caractère souple & changeant. Cette propriété reconnue résout tous les problêmes inexplicables sans elle. C'est à l'aide de cette Musique, qui *n'est rien*, d'une manière décidée, qu'on *exprime tout*, c'est-à-dire, tout ce qui semble se refuser à l'expréssion musicale.

Revenons sur nos pas, & rappelons ce que nous avons dit. *Plus un sentiment, dans la réalité, s'allie naturellement avec le chant ; plus dans l'imitation théâtrale, le chant doit l'exprimer facilement & avec vérité.* Mais ce joueur désespéré qui vient de perdre sa fortune, ne sauroit chanter dans la réalité ; sa situation y répugne. Comment donc le ferez-vous chanter sur le Théâtre ? Quel caractère de Musique

I

adapterez-vous à une situation qui, hors de l'imitation, rejette toute Musique ? Ce sera ce caractère vif, fort & bruyant. C'est avec un mouvement précipité, une mélodie tumultueuse que vous ferez parler le désespoir de ce malheureux. Au sortir de son premier trouble, s'il profère quelques réflexions tristes & amères sur l'horreur de sa situation, vous emploierez ce caractère grave & austère que j'ai joint à la Musique bruyante ; ces notes pointées, piquées, dont l'articulation est âpre & vigoureuse.

Nous avons dit que de tous les sentimens, le plus lyrique est l'amour ; la haine par la même raison ne l'est guères ; & plus elle tourmente l'âme par la fougue de ses accès, plus (dans la réalité) elle est anti-lyrique ; car dans le transport de la rage, qui voudroit chanter ? Il faudra donc au Théâtre, faire pour *Vendôme* furieux, ce que nous avons fait tout-à-l'heure pour *Béverlei* au désespoir ; saisir un mouvement rapide, faire éclater l'Orchestre & la voix dans toute

leur force. Le premier inſtant paſſé, ſi le perſonnage ſubſtitue aux convulſions de la colère, les mouvemens plus compoſés d'une haine ſombre & réfléchie, les notes piquées ſe préſentent de nouveau comme un moyen d'expreſſion. Le Lecteur ſent, par cet exemple, que le même monologue de Muſique conviendra également à *Béverlei* ou à *Vendôme*. Nous développerons cette vérité par de nouvelles preuves & de nouveaux exemples, lorſque nous traiterons du *ſtyle* & de *l'imitation déclamatoire*.

Quatrième caractère. Muſique forte, vive & bruyante; elle n'eſt compatible dans la réalité avec aucun état de l'âme : au Théâtre, elle s'applique à toutes les ſituations qui comportent du trouble, quelles qu'elles ſoient.

Ce Chapitre contient le dépouillement de l'Art tout entier. Mais il ne tient qu'au Lecteur de réduire à bien peu de choſe ce long étalage de doctrine. Quatre mots techniques lui en auroient dit preſ-

que autant. *Largo, Andante, Allegro, Presto;* voilà le sommaire de tout ce que nous venons d'écrire : tant la nomenclature d'un Art en contient quelquefois les secrets les plus cachés.

CHAPITRE XVI.

Nouvelles observations sur la Musique vive, forte & bruyante.

Voulez-vous reconnoître plus positivement encore, combien est vague & indéterminée l'expression de la Musique forte & bruyante ? Une expérience peut vous en assurer. Otez à cette Musique le commentaire des paroles ; celui du bruit qui l'accompagne ; réduisez-la à la seule mélodie exécutée, je ne dis pas sans accompagnement, mais sans fracas ; & interrogez alors cette mélodie ; écoutez ce que vous dira l'expression qui lui est propre & inhérente. Je donne à l'homme le plus

versé dans la Musique, le choix de l'air François, Italien, Allemand, qui lui aura paru exprimer la colère & la rage avec le plus de vérité : sans savoir quel sera le morceau choisi, j'affirme d'avance qu'il perdra toute son expression, lorsqu'il perdra l'accessoire des paroles & du bruit. Hé ! pensez-vous que M. Gluck ait méconnu cette vérité ? Qu'il s'en soit rendu compte ou non, il l'a sentie ; ce qui suffit pour l'accomplissement des œuvres du génie. Entre-t-il dans la tête d'un Compositeur de mettre pendant un air entier, la voix d'un seul homme aux prises avec soixante instrumens, qui redoublent de force pour la couvrir & l'étouffer ? C'est pourtant ce que M. Gluck a pratiqué dans la colère d'Achille. N'en doutez pas ; ou de réflexion, ou de génie, voici comme il a raisonné. « J'ai à peindre la fureur de
» l'homme le plus violent : ces mots seuls,
» *la colère d'Achille*, annoncent une pas-
» sion extraordinaire & terrible. Com-
» ment élever le chant jusqu'à cette situa-

» tion ? La colère est un sentiment qui
» ne chante pas : produisons un effet de
» symphonie & d'ensemble, imposant,
» effrayant, s'il est possible. L'illusion de
» cet effet sera réversible sur mon héros ;
» & le Spectateur qui entendra le bruit
» de tout l'Orchestre, croira que ses cent
» voix sont la voix d'Achille. » C'est
ainsi que sent ou raisonne l'homme de
génie : on sait si le procédé de M. Gluck
lui a réussi : l'air des fureurs d'Achille n'a
pas trouvé peut-être un seul détracteur.
Essayez d'y substituer un chant *colérique*,
& qui fasse moins de bruit, vous verrez
combien il y aura à perdre. Je dis plus ;
l'air des fureurs d'Achille détaché de la
situation & des paroles, exécuté par un
petit nombre d'instrumens, ne sera plus
qu'une marche fière & articulée ; ce qui
ne peut jamais s'alléguer au désavantage
de l'air ni du Compositeur. Qu'importe
que le caractère de cette mélodie puisse
être affoibli ou dénaturé par les circons-
tances ? l'homme de génie qui l'a conçue,

l'a revêtue de tout ce qui la rendoit propre à la situation: avec ce chant, il a produit le plus grand effet possible; il a fait voir la colère où elle n'étoit pas: imitons ce coup de magie, au lieu d'en faire la censure.

L'expérience que je viens d'indiquer, il faut, pour la rendre complette, la répéter sur des airs gais, tendres & gracieux. Si la mélodie de ces airs mise à nud, sans bruit, sans paroles, sans accompagnement même, reste toujours ce qu'elle étoit; si elle conserve son caractère gai, tendre & gracieux, la différence que nous avons établie devient incontestable.

Une autre différence que je veux faire observer encore, & que l'exemple ci-dessus proposé met dans tout son jour, c'est qu'au-dessous d'une figure peinte ou dessinée, dont le trait simple n'exprimeroit pas la colère, si vous écriviez *la colère d'Achille*, vous traceriez un mensonge, qui ne tromperoit ni l'esprit, ni les yeux:

en Musique, où il n'y a point d'expression parlante de la colère, un homme de génie fait choix d'une mélodie propre à opérer le prestige dont il a besoin ; il dit à ce chant qu'il a conçu : *deviens l'interprète de la fureur*. Le prodige s'opère ; tout le monde s'y méprend, & l'on se sent, pour ainsi dire, animé du sentiment que le Musicien a voulu exprimer.

Quels sont les moyens qui effectuent une illusion si étonnante ? Les voici.

Toute mélodie forte & bien conçue, exécutée à grand bruit, excite une émotion vague, une sensation indéterminée : elle met du trouble dans nos sens. L'esprit travaille sur cette sensation, & voici les rapports qu'il lui trouve avec la colère. 1°. Le tumulte des idées, dont le tumulte des sons devient à-peu-près l'image. 2°. La colère précipite le mouvement du sang, & fait battre le pouls à coups redoublés. De même, la mesure (qui est le pouls de la Musique) précipite ses impulsions & renforce ses secousses. 3°. La colère fait

jaillir la voix par éclats : de même dans cet air de fureur, l'Acteur fait dominer les sons de sa voix ; ce qui ne signifie pas qu'il imite l'accent inarticulé de la colère, mais qu'il donne aux sons qu'il profère, l'expression du *fortissime*, comme la donnent les instrumens qui n'imitent aucun cri.

Ajoutez à ces moyens d'imitation, le geste, le regard, la démarche de l'Acteur, les paroles dont le sens est *la colère*, vous concevrez que le Spectateur cède à l'illusion de tant d'accessoires qui entourent & enveloppent la mélodie, & qui lui communiquent une expression *locale* & du moment.

Cette transformation de la même Musique en différens caractères, ne peut pas avoir lieu pour tous les caractères pris indifféremment. D'un air tendre, d'un air gracieux, vous ne ferez jamais le langage de la fureur : l'analogie ne s'y trouve pas. Les caractères de Musique qui ont une expression déterminée, peu-

vent tout au plus l'étendre, mais non pas la contredire ; ils ne peuvent pas signifier autre chose que ce que leur caractère propre leur permet. La Musique dont l'expression est moins décidée, par cette raison même, admet plus facilement diverses expressions. Elle est, si j'ose le dire, dans le cas des hommes qui manquent de caractère ; c'est à ceux-là qu'il est le plus aisé d'en trouver un d'emprunt, qu'ils doivent à la circonstance.

Tous nos chants militaires fournissent un complément de preuves de ce que j'avance : ils sont vifs, bruyans, articulés. L'air *de la charge*, qui est le signal du meurtre, est une contre-danse. Demandez à nos Officiers, si cet air exécuté au moment du combat, avec le fracas des instrumens guerriers, donne envie de danser ; si son caractère primitif ne s'efface pas, ne se perd pas dans le caractère qu'il prend accidentellement. Mais, dira-t-on, c'est la circonstance qui détermine l'impression que l'air doit faire. Hé ! au

Théâtre n'est-ce pas de même ? Si vous me passionnez pour un de vos personnages réduit au désespoir, pensez-vous que je ne sois pas très-bien disposé pour trouver l'expression du désespoir dans ce qu'il chante ?

Lorsque j'observai pour la première fois ces quatre caractères principaux dans la Musique, lorsque je reconnus leur emploi propre & *extensif*, il me sembla que cette idée n'avoit encore été saisie par personne : depuis, je l'ai trouvée dans les anciens, avec de légères différences.

« Les Philosophes avoient divisé la Musique, relativement à ses effets sur l'âme, en trois espèces, *Musique tranquille, active, enthousiastique*. La première étoit un chant grave, d'un mouvement modéré, ce qui la fit nommer *morale, ethica*. La seconde étoit un chant plus vif, qui convenoit aux passions. La troisième saisissoit l'âme & la remplissoit d'ivresse ». (Notes de M. l'Abbé le Batteux sur la Poët. d'Aristote).

« Il y a trois principes de la Musique, dit Plutarque ; la gaieté, la douleur, l'enthousiasme (1) ».

« La Musique se divise en trois espèces. *Musique d'affliction, de gaieté, de calme.* » (Aristide-Quintil.)

Euclide établit trois caractères de mélodie, celui qui *élève l'âme*, celui qui *l'énerve & l'amollit*, celui qui *la tranquillise*.

Plutarque, dont les trois divisions sont la *gaieté*, la *douleur*, l'*enthousiasme*, approprioit-il à la douleur toute Musique lente & sensible? Cela ne nous semble pas juste ; car un amant dans l'extase du bonheur, chante sur un ton sensible & touchant.

La distinction d'Aristide-Quintilien, Musicien Grec, se rapporte à ces trois mots, *Adagio, Andante, Allegro.* Il considère l'*adagio* plutôt comme *triste*

(1) *Sympos. quæst.* 5.

que comme *tendre* : je m'éloigne en ce point de son opinion. L'*andante* peint le calme & les émotions si douces qu'elles ne détruisent pas l'idée du repos. L'*allégro* exprime la gaieté comme le nom seul l'indique. Aristide-Quintilien, qui ne fait pas mention de la Musique enthousiastique, auroit-il conçu, ainsi que moi, que l'allégro devient enthousiastique, lorsqu'on y joint l'accessoire du bruit & l'appareil de l'imitation ?

CHAPITRE XVII.

Du style en Musique.

Nous considérons le style de deux manières, quant à la composition, & quant à l'exécution.

Du style quant à la composition.

Le mot *style*, lorsqu'on l'applique à la langue, signifie la manière de *composer* & d'*écrire*. Composer, c'est régler la suite & la marche de ses pensées, déterminer celles qu'il faut étendre, resserrer, & même supprimer. Écrire, c'est choisir les tours, les mots, & en fixer l'arrangement.

Le style en éloquence & en poésie a tant d'efficacité qu'il peut faire goûter un Ouvrage stérile pour le fond, & en faire négliger un dont le sujet comporte de

l'intérêt. Cicéron appelle le style *optimus, ac præstantissimus dicendi effector, ac magister*. Le maître en l'Art de bien parler, & ce qui produit les grands effets. Denis d'Halicarnasse attribue à l'arrangement des mots, une sorte de puissance divine qui modifie le style de mille manières. Il compare le pouvoir de cette partie du style à celui de Minerve dans l'Odyssée, qui fait paroître Ulysse, tour-à-tour jeune & vieux, sous un extérieur abject, & sous une représentation auguste.

La Musique est une langue. Cette langue a ses caractères élémentaires, les sons; elle a ses phrases qui commencent, se suspendent & se terminent. Ce n'est pas seulement la nécessité de ménager à la voix des instans de repos, qui fait imaginer ces suspensions & ces terminaisons de la phrase musicale; la nature de l'Art les indique. Après telle suite de sons modulés, l'oreille attend quelque chose; après telle autre, elle n'attend plus rien.

Le mérite du style en Musique comme en éloquence, consiste à bien distribuer ses pensées, à les rendre amies & dépendantes l'une de l'autre, à savoir à propos les resserrer & les étendre.

Quant à cette autre partie du style, qui, en éloquence, consiste dans l'arrangement des mots, elle n'a point lieu pour les sons en Musique. Le chant une fois conçu, la place des sons est nécessairement fixée. Expliquons ceci par un exemple.

Je préfère la mort à l'esclavage.

L'Écrivain qui veut mettre au jour cette pensée, peut la présenter sous des mots & des tours différens. Il peut s'exprimer ainsi :

J'aime mieux la mort que l'esclavage ;
La mort m'effraie moins que la servitude ;
J'aime mieux n'être plus que d'être Esclave.

Que sais-je enfin ? M. *Jourdain* peut dire

dire de vingt façons, à *Dorimène*, qu'il *meurt pour ses beaux yeux* : c'est toujours la même chose qu'il lui aura dite. Il n'en est pas ainsi en Musique. Si vous mettez le son qui étoit le troisième dans votre phrase musicale, à la place de celui qui étoit le premier ; & que vous intervertissiez ainsi l'ordre successif, vous ne retrouverez pas la moindre trace du premier chant. D'où provient cette différence ? De ce que les tours & les mots ne sont que les signes conventionnels des choses : ces mots, ces tours ayant des synonymes, des équivalens, se laissent remplacer par eux : mais les sons en Musique ne sont pas les signes qui expriment le chant ; ils sont le chant même. Que fait-on lorsqu'on imagine une phrase de mélodie ? On dispose les sons de telle ou de telle manière : le chant une fois déterminé, la disposition des sons l'est donc aussi nécessairement.

Il suit delà qu'en Musique on ne peut jamais exprimer obscurément sa pensée.

On chante, on note les sons que l'on a dans la tête : ces sons ne sont pas l'expression de la chose ; ils sont la chose même. Mais l'Écrivain qui a le choix des tours & des mots, s'il ne tombe pas précisément sur ceux qui appartiennent à sa pensée, il ne l'explique pas : il dit *blanc*, tandis qu'il pense *noir* : l'impropriété d'expression n'est que trop commune en écrivant.

Il n'y a qu'une façon d'énoncer obscurément sa pensée en Musique, c'est de l'étouffer par l'harmonie. Si vingt instrumens articulent à la fois des chants qui se contrarient, l'un écrase l'autre, & l'on ne distingue plus rien. Cette obscurité résulte de la confusion de plusieurs voix qui parlent ensemble, & ne disent pas la même chose. Aussi ce qu'on appelle Art d'écrire en Musique, n'est relatif qu'à l'harmonie : c'est l'art de distribuer les parties auxiliaires du chant, de façon à le laisser paroître & à l'embellir.

Observons, en passant, combien les

expressions propres d'un Art, tiennent aux procédés qui lui sont propres. On appelle *style*, l'Art de composer la mélodie: & chaque mélodie n'admettant qu'un seul arrangement de sons, on annexe l'*Art d'écrire* à l'harmonie, parce qu'elle a la liberté d'arranger les sons de plusieurs façons différentes : on ne dit point le style de l'harmonie, parce que l'harmonie prise en elle-même, a peu d'expression & de caractère.

Le style en composition est donc le tour mélodique, la façon de faire chanter les sons.

Du style quant à l'exécution.

Par quelle bizarrerie dit-on d'un Chanteur distingué, d'un instrument fameux, *il a un style excellent*, & qu'on ne sauroit le dire d'un Orateur qui prononce un Discours, d'un Déclamateur & d'un Comédien qui récitent & qui jouent ?

Il est mal aisé d'en trouver la raison :

quelle qu'elle soit, nous remarquerons que l'Art d'exécuter en Musique est infiniment difficile, parce qu'il est infiniment fécond & varié. Il ne faut pas, pour ainsi dire, que deux sons qui se succèdent, aient la même affection, la même propriété. Le style de l'Exécutant doit donc se rouler continuellement d'opposition en opposition, de contraste en contraste. Ajoutez encore, qu'un Récitant habile ne s'asservit pas strictement à ce que le Compositeur a noté. Ici, il orne le texte; là, il le simplifie; il altère une valeur aux dépens d'une autre; & par ces modifications qu'il imagine, il se rend presque Propriétaire & Auteur de ce qu'il exécute.

Démosthène, lorsqu'on lui demanda quelle est la première partie de l'éloquence, répondit *la déclamation :* la seconde, lui dit-on? --- *La déclamation.* --- La troisième? *La déclamation.* Que dirons-nous donc de l'exécution musicale ? Elle ajoute plus à la Musique, que la déclamation

n'ajoute à la Poésie, à l'Eloquence. Prononcez mal un discours, ou des vers; que leur faites-vous perdre ? L'harmonie, & le ton passionné, s'ils en sont susceptibles: mais les mots, signes vivans de la pensée, la montrent dans tout son jour. Ils indiquent les mouvemens passionnés de l'écrivain, quoique le déclamateur n'en profère pas l'accent. Au contraire, les sons de la Musique étant nuls par eux-mêmes & sans signification, ils n'en acquièrent que par les inflexions qu'on leur donne, par le contraste qu'on y met. Si vous leur ôtez cet unique moyen qu'ils ont de s'exprimer, ils restent muets & inanimés. Tirez un sens de la gamme chantée scholastiquement. Quel sera l'homme assez Musicien, ou plutôt assez peu Musicien, pour juger d'une Musique mal exécutée ?

C'est par cette nullité intrinsèque des sons musicaux qu'il faut expliquer la nécessité à laquelle l'Art est astreint de varier toutes les inflexions des sons, & de n'en

pas accoupler deux qui se ressemblent. Quelle différence du chant au discours! Les mots ont non-seulement leur signification fixée par la convention, mais encore leurs propriétés naturelles. Ils sont âpres ou doux, légers ou pesans. Des lettres de l'alphabet, l'une est rude, l'autre molle. Cherchez ces disparités entre les notes de la gamme. *Ut* (pris séparément) est en tout semblable à *re*, à *mi*: le grave & l'aigu même, n'ont de puissance qu'autant qu'ils se succèdent & se contrastent mélodiquement. Tous les élémens de la langue musicale, étant nuls & sans caractère, c'est en les modifiant de cent mille manières qu'on leur donne la forme & l'existence. Le style de l'exécutant est l'artisan de ces modifications créatrices; il oppose à chaque instant le *fort* au *doux*, les vibrations molles aux vibrations serrées; les *coulés* aux détachés; autrement il fatigue l'air d'un vain bruit, où l'oreille ne peut rien concevoir.

La langue parlée emploie quelquefois,

ainsi que la Musique, des sons qui n'ont ni signification, ni caractère; on n'a d'autre ressource que d'en varier l'inflexion pour déterminer le sens qu'ils doivent avoir. L'interjection *ah!* est un de ces sons nuls par leur nature; suivant l'inflexion que la voix lui donne, elle exprime la douleur, la joie, l'étonnement, la tendresse, l'admiration, &c. &c. Voilà ce que fait la Musique : elle accentue à sa manière, *mélodiquement;* elle rhythmise des sons qui manquent de toute expression, & par cette opération elle leur en communique une. Le Compositeur & l'exécutant réunissent pour un même effet toute la magie de leur style. L'un, comme Pigmalion, modèle la Statue; l'autre, comme l'Amour, la touche & la fait parler.

CHAPITRE XVIII.

De ce que l'imitation déclamatoire ajoute au style musical.

Communément on ne chante pas au pupitre comme sur la scène. Quelles sont les différences qui distinguent ces deux façons de chanter ? Quels sont les caractères de Musique les plus susceptibles de ces différences ? Tel sera dans ce Chapitre l'objet de nos recherches.

En chantant au pupitre, on donne à la Musique toute son expression naturelle, toute celle qui tient proprement au style, & qui le constitue ce qu'il est : on retranche l'expression déclamatoire, parce que tenant à l'action, à la représentation, elle doit disparoître avec l'appareil du Théâtre. Un air, en passant de la scène au pupitre, fait donc ce que fait le chanteur lui-même ; il quitte sa parure théâ-

trale, & se montre sous un vêtement ordinaire. En quoi consiste cet ornement que la Musique emprunte de la déclamation ? Dans l'altération de la voix, dans le geste & l'expression du visage. Ces deux dernières parties tiennent uniquement à la déclamation ; nous sommes dispensés d'en parler. Mais l'altération de la voix ne pouvant être indépendante de l'Art des sons, il convient d'en dire quelques mots.

On ne parle point comme l'on chante. L'émission de la voix, dans ces deux procédés de l'organe, n'est pas la même (1); le chant exige des sons homogènes, qui tiennent à un même corps de voix. La déclamation suit moins sévèrement ce principe ; elle permet aux passions d'altérer, de dénaturer le son de la voix

―――――――――――――――

(1) Voyez Aristoxène, & tous les Musiciens Grecs. Voyez aussi l'Ouvrage intitulé : *Mécanisme du Langage.*

pour le rendre expressif : le chanteur doit toujours maintenir la sienne *mélodique* ; il n'a pas plus le droit de déroger à ce principe, que les instrumens, de tirer un son éraillé & vicieux, pour exprimer des sentimens contraints & pénibles. Au Théâtre lyrique, où la Musique & la déclamation se réunissent, il faut que les deux principes opposés se combinent ensemble, & se modifient l'un par l'autre. La Musique admet donc quelque altération dans la voix. L'Acteur la rend dans plusieurs instans, moins mélodique & plus déclamatoire : il exagère aussi l'expression naturelle du chant, convenablement au geste, aux regards, aux mouvemens dont il l'accompagne. Il anime, il passionne la mélodie sur la scène plus qu'au concert: telle est l'influence de la déclamation sur le chant. Mais tous les caractères de chant ne recourent pas également à cette expression empruntée d'un autre Art. Un air gracieux, un air tendre se chantent au pupitre comme au Théâtre. Faites-en

l'épreuve sur le premier air de la Colonie, & sur les airs que je vais indiquer. *Je n'ai jamais chéri la vie. C'est l'Amour qui prend soin. Ah! quel tourment d'être sensible. Amour, Amour, quelle est donc ta puissance,* &c. &c. Au contraire, les airs, *J'ai perdu mon Euridice*; celui d'Alceste, *me déchire & m'arrache & le cœur. Je me reconnois,* de l'Opéra de Roland; la reprise vive du duo de Silvain, &c. &c. Tous ces morceaux reçoivent au Théâtre une expression plus forte, plus pathétique, & qu'ils empruntent de la déclamation. Ces morceaux sont tous du genre *vif, fort & bruyant* : c'est sur ce caractère, moins déterminé que les autres, que la déclamation exerce un empire plus facile & plus absolu; moins elle lui trouve une signification positive, plus elle peut lui en donner une accidentelle & de rencontre.

J'avançois un jour, que d'un air infiniment pathétique au Théâtre, & que je désignois, l'on feroit une pièce de clavecin charmante, mais qui ne seroit que vive,

spirituelle, animée : je n'en fus pas cru sur ma parole : tous ceux qui m'écoutoient, encore pleins de l'émotion tragique que l'air leur avoit causée, ne pouvoient croire qu'ils l'entendissent jamais avec un plaisir dénué de ce trouble attendrissant. Il survint un homme d'un talent distingué pour le clavecin, qui exécuta ce que je proposois, & opéra l'effet que j'avois annoncé. Ce fait ne prouve rien ni contre l'air dont il s'agit, ni contre l'Auteur, ni même contre l'Art. L'air sur la scène est pathétique autant qu'un air puisse l'être : l'Auteur est un homme de génie qui a vu dans la mélodie de son air, toute l'expression déclamatoire dont elle est susceptible. Hé ! quel tort cela peut-il faire à l'Art, qu'un morceau plein de trouble & de délire au Théâtre, soit, dans la chambre, une pièce de clavecin charmante ? Une telle mélodie fait les fonctions d'un Acteur intelligent, qui multiplie son emploi, & joue des rôles différens : c'est *Garrik* que la Tra-

gédie & la Comédie se disputent, & qui, en changeant de masque & d'habit, les sert également bien l'une & l'autre.

Familiarisons le Lecteur avec cette idée, que le même chant peut emprunter de la déclamation différentes expressions presque contraires l'une à l'autre : eh! c'est ce qui arrive aux phrases du discours. L'ironie fait prononcer les mots dans un sens contraire à celui qu'ils ont: le Kain, au cinquième acte de Zaïre, disant : *je ne suis point troublé*; par le prestige de la déclamation, disoit effectivement : *je suis dans le plus grand trouble*. Mais si la déclamation peut arracher aux mots le sens qui leur est propre, & leur en donner un tout contraire ; comment, sur de simples sons, aura-t-elle une efficacité moins grande ?

Apprenez donc, Lecteur, à n'être plus la dupe de toutes les critiques dictées par l'ignorance ou la mauvaise-foi. *Tel air est mauvais*, dit-on, *car j'y peux appliquer d'autres paroles que celles qui y*

font. — Il n'eſt point d'air *vif, fort, bruyant* (exprimant *la haine, la rage, le déſeſ-poir*, tous ces ſentimens douloureux & anti-lyriques), qui ne puiſſe dépouiller cette expreſſion, & en revêtir une autre. Ne vous tourmentez point l'eſprit pour nuire à vos plaiſirs ; ne combattez point vos ſenſations par des ſophiſmes. Tel air au Théâtre vous pénètre de paſſions tur-bulentes & impétueuſes ; le Muſicien qui opère un tel prodige, eſt un Magicien dont l'Art doit vous être cher & précieux ; tous ne le poſsèdent pas cet Art ſi diffi-cile ; ne condamnez au Théâtre que ceux qui vous permettent d'y être comme vous ſeriez au Concert, détaché de l'action & de l'enſemble, recevant votre plaiſir par pièces & par morceaux, aſſiſtant enfin aux horreurs intéreſſantes de la Tragédie, ſans en éprouver l'émotion forte & pro-fonde.

Ce n'eſt pas la Tragédie ſeulement que l'on aſſocie au chant; le Comique, le Bouffon ſe chantent auſſi, & dans ce

genre comme dans le pathétique, la déclamation aide la Musique de ses moyens, & lui prête son expression.

L'Auteur de *la Serva Padrona* donnoit à son Musicien une tâche difficile à remplir, en lui prescrivant d'exprimer l'impatience d'un homme qui attend (1). Comment voulez-vous que la Musique atteigne à cette expression ? Quels moyens a-t-elle pour y réussir ? Le Musicien a fait un air vif, & il ne pouvoit rien faire de plus pour exprimer. Ce caractère, comme nous l'avons dit, est susceptible de diverses interprétations. La déclamation lui prête celle de l'impatience, & démontre ce sentiment par le jeu de l'Acteur.

L'Auteur du charmant Opéra-comique de *Rose & Colas*, a voulu que son Musicien exprimât *l'ironie*, sentiment dont la Musique ne parle point le langage. La déclamation supplée à ce qu'elle ne peut faire ; mais quelque talent d'expression

(1) Voyez le premier Air de *la Serva Padrona*.

que l'Acteur déploie dans l'air *Ah! quelle douleur*, chanté vivement ; l'oreille muſicienne ſent, au caractère de la mélodie, que l'air eût gagné à être chanté dans un ſens poſitif, ſans ironie, & avec moins de vîteſſe.

Parlerai-je de ces imitations bouffonnes que la déclamation joint quelquefois à la Muſique, comme de rire, ou de bailler en chantant, de contre-faire le ton caſſé & le babil ridicule d'un vieillard, &c. &c. C'eſt faire grimacer la Muſique, de la mettre à de telles épreuves : c'eſt enlaidir la mélodie, c'eſt la dépraver pour le bien de l'imitation : c'eſt vouloir qu'un beau viſage reſſemble à ce qu'il y a de plus laid. On peut faire, en paſſant, de ſi cruels ſacrifices à la vraiſemblance théâtrale ; les répéter trop ſouvent, ce ſeroit les faire dégénérer en abus. Eſſayez au Concert ces groteſques modifications du chant, elles en paroîtront la décompoſition monſtrueuſe : on ne pourra les ſoutenir. Que cet exemple achève de nous faire

faire connoître qu'on ne chante pas au pupitre comme fur la fcène. Mais qu'on m'explique comment les partifans déclarés de la mélodie, qui, dans les guerres de Mufique, fe battent fous fon enfeigne, & qui excluent du genre tragique tout ce qui tend à l'expreffion la plus vraie, aux dépens (difent-ils) de la grâce & de l'unité requife dans la mélodie, qu'on m'explique, dis-je, comment des *Mélodiftes* fi délicats & fi fcrupuleux, applaudiffent avec tranfport à des repréfentations comiques, où la mélodie toute contrefaite, pour fe rendre imitative, fubftitue de hideufes grimaces à fes grâces naturelles ? De tels jugemens font-ils de bonne-foi ?

CHAPITRE XIX.

Réponse à diverses questions concernant le style d'exécution.

QUESTION.

Si le style d'exécution a tant d'efficacité en Musique, il n'est donc point d'air qu'on ne puisse rendre agréable, lorsqu'on en sait accentuer & modifier tous les tons ?

RÉPONSE.

Si l'habillement & la parure ajoutent tant à la beauté, il n'est donc point de visage que l'Art ne puisse embellir. Le vice de ce raisonnement fait sentir le vice du premier. Une mélodie mal composée n'inspire rien à celui qui l'exécute ; il ne sauroit où placer ses inflexions, ses agré-

mens; rien ne les détermine. Lecteur, voulez-vous vous assurer d'une manière infaillible, si la mélodie de tel Musicien a du charme & du caractère? Regardez, écoutez l'Orchestre qui l'exécute. S'il s'anime en exécutant, si leurs sons ne sortent point *à froid* de leur instrument, la mélodie a parlé à leur âme; cette preuve est sans replique.

QUESTION.

Le même morceau de Musique comporte-t-il différens styles d'exécution? Peut-il être rendu de plusieurs manières?

RÉPONSE.

Entre toutes celles que l'on pourroit employer, il en est une plus convenable au style de l'Air; cette manière doit être regardée comme l'unique, puisqu'elle est la plus vraie.

QUESTION.

Cet Air pathétique que vous avez cité, & qui au clavecin est devenu une pièce charmante, dans ces deux emplois différens, en variez-vous le style?

RÉPONSE.

Non, j'ajoute ou retranche l'expression déclamatoire; mais le style reste le même.

QUESTION.

Et tous ces Virtuoses du premier ordre dont le style diffère; les *Pagins*, les *Gaviniés*, les *Jarnovich*, les *Pugnani*, les *Jansons*, les *Duport*, les *Rault*, les *Bezzozi*, exécuteront-ils le même morceau de la même manière?

RÉPONSE.

C'est dans leur propre Musique qu'ils différeront le plus. Tous doivent se rapprocher en saisissant l'esprit de chaque Compositeur, & le sens de chaque morceau. Celui qui y seroit le moins propre, auroit le talent le plus circonscrit, & mériteroit le moins d'être appelé un grand Musicien.

QUESTION.

Chaque Nation a-t-elle un style d'exécution comme elle a un accent & un langage ?

RÉPONSE.

Non, chaque Nation adopte différens styles suivant les tems & les circonstances. Communément il suffit d'un talent supérieur pour donner le ton à tous les autres.

Le style du chant Italien s'est fort corrompu depuis quarante ans : on y a mis une exagération souvent ridicule, que les grands Maitres condamnent, & dont les grands talens, tels que celui de Madame *Todi*, savent s'affranchir.

CHAPITRE XX.

DE l'opinion qu'il entre beaucoup d'arbitraire dans la Musique.

Plus un Art donne de prise au raisonnement, plus il est aisé, (en définissant son principe, sa nature, ses effets & ses moyens) de distinguer ce qu'il contient d'arbitraire & de vrai. Il ne suffit pas d'énoncer généralement *que les Arts sont l'imitation de la Nature*. Ces mots ont un sens plus ou moins clair, suivant l'Art auquel on les applique : relativement à tel Art en particulier,

peut-être n'ont-ils aucun sens. Si vous dites que l'Art de peindre & de sculpter est l'imitation de la nature, je vous entends : tout ce que la nature a formé de sensible à nos yeux, mon œil doit le retrouver sur la toile & sur la pierre ; la nature est pour l'Art un témoin incorruptible qui dépose contre lui, ou en sa faveur. Mais de quoi la nature nous servira-t-elle pour juger d'un Ouvrage d'Architecture ? Où a-t-elle placé le modèle que je dois confronter avec l'œuvre de l'Art ? Direz-vous que ce modèle existe en nous, que le type idéal du beau est dans notre tête ? Cette idée toute platonique me paroît creuse & vuide. Ce que j'y vois de plus clair, c'est que vous me renvoyez au tact du goût & du sentiment; règle variable & trompeuse. Elle jeta dans l'erreur nos Aïeux, qui s'extasioient de bonne-foi devant des monumens de Barbarie : qui nous assurera que nous ne sommes pas dans l'erreur comme ils y étoient ?

J'ignore tout en Architecture; je voudrois savoir si tel ordre de colonnes est préférable à tel autre; si les ornemens de celles-ci, ont une beauté plus vraie que le simple & le nud de celles-là : pour m'en assurer, je recours au principe que vous m'avez donné, l'*imitation de la nature* : je le consulte, je l'interroge : sourd à ma voix, il me laisse mon doute & mon ignorance.

Appliquons ceci à la Musique. Quel est le vrai beau dans cet Art ? — *Ce qui est conforme à la nature*, me-dit-on; mais c'est ne me rien apprendre. Qu'est-ce que la nature en Musique ? Tel chant est-il dans la nature, n'y est-il pas ? Répondez d'une manière positive. Si votre réponse n'est déterminée que par l'impression de plaisir que vous recevez, mille témoignages contraires au vôtre, s'éleveront pour le détruire ou le balancer; chacun aura senti différemment : le beau sera par-tout, ou du moins chacun voudra le désigner à sa manière.

La Poésie dans ses genres imitatifs, tels que la Tragédie & la Comédie, a des objets d'imitation d'après lesquels on peut l'apprécier. Chaque passion, chaque caractère a son langage : le Poëte l'a-t-il saisi ? Rien de plus facile à vérifier : la partie des Arts qui tient immédiatement à l'imitation, peut être jugée d'une manière certaine & invariable. La Musique, même imitative, n'est pas susceptible d'un jugement si certain. Comment s'assurer qu'Agamemnon, en déplorant le sort de sa fille, chante sur le ton de la nature ? Est-il un père qui ait chanté dans cette situation ? Pour juger des fureurs de Roland & d'Achille, chercherai-je quelle mélodie j'emploie dans la colère ? Ce sentiment ne chanta jamais. On ne sauroit donc définir précisément ce que c'est que la nature en Musique. Les beautés de cet Art se sentent plus qu'elles ne se raisonnent. Tel Air pourroit être démontré beau par le raisonnement, que le sentiment accuseroit d'être mauvais : il

suffiroit pour cela que cet Air fût imitatif, & d'une mélodie peu agréable. Comme imitatif, le raisonnement l'approuveroit ; comme peu mélodieux, il seroit condamné par l'oreille. Eh ! qu'est-ce qu'un chant que l'oreille ne goûte pas ?

Je ne pense pas que cet Art soit le seul dont les beautés échappent à la démonstration. Il est des beautés poétiques que l'on pourroit regarder comme arbitraires, tant il est difficile de les définir. Qu'est-ce qui distingue un vers prosaïque d'un vers qui ne l'est pas ? *L'un est le ton de la nature telle qu'elle est effectivement ; l'autre, le ton de la nature embellie.* C'est ainsi qu'un Ecrivain ingénieux les a définis ; mais que de vers dans la Comédie, dans l'Épitre, dans la Satyre ; que dis-je ? dans la Tragédie & dans l'Épopée, sont tels absolument qu'on les diroit en conversation ; ils ne sont pas jugés prosaïques cependant. L'Orateur, ainsi que le Poëte, cherche le ton de la nature embellie, & tous deux n'ont pas le même. Il est certaines

parties des Arts qui semblent appartenir entièrement à nos sens : ils en sont juges sans la médiation de l'esprit. Ces parties sont celles qui tiennent à la sensation ; l'instinct du goût les produit, l'instinct du goût les juge & les apprécie.

Ce jugement des sens & du goût, tout indéfini, tout variable qu'il est, doit-il être considéré comme purement arbitraire ? Cette question demande à être discutée avec d'autant plus de soin, qu'elle est susceptible d'être généralisée. Pour l'envisager dans son sens le plus étendu, l'idée du beau est-elle factice & conventionnelle, ou résulte-t-elle nécessairement de notre organisation ?

Toutes les Nations n'ont pas la même idée de la beauté. Il se peut que le Nègre, le Chinois, relégués dans des climats où le corps humain revêt des formes moins belles, se fassent des idées de beauté relatives à leur conformation. Si les hommes de ces pays, transportés dans notre Europe, reconnoissent la supériorité de

nos traits, de nos figures, sur les leurs, cet hommage *exotique* rendu à la beauté, prouvera qu'elle est universelle. Cependant, qui pourroit assurer alors que les Nègres, les Chinois, en passant de leur opinion à la nôtre, ont fait autre chose que changer de préjugés ?

Certainement on ne sauroit rendre raison de ce qui constitue la beauté; on ne sauroit dire pourquoi les grands yeux sont préférables aux petits, ni les petites bouches préférables aux grandes. Ce seroit vouloir expliquer pourquoi le rose est plus agréable que le noir. On a plutôt fait de le sentir que d'en dire la raison. Mais de ce qu'une sensation ne peut pas se raisonner, il ne s'ensuit pas qu'elle soit arbitraire & conventionnelle. L'unanimité des suffrages accordés depuis tant de siècles à cette conformation de traits que nous appelons *belle* encore aujourd'hui, constate & fixe l'idée de la beauté. La rose dans tous les tems a réjoui la vue; le miel dans tous les tems a paru doux;

ces sensations universelles, qui ne se trouvent démenties que par un petit nombre d'exceptions particulières, constituent une idée vraie & certaine du bon & du beau.

Les Arts se promènent long-temps d'erreurs en erreurs. Les temps qui précèdent & ceux qui suivent leur état le plus brillant, ne font éclorre que des ouvrages irréguliers, monstrueux; & le public souvent les adopte avec autant de passion que les Chef-d'œuvres les plus admirables. Il y a pourtant une distinction à faire entre les ouvrages nés avant le perfectionnement de l'Art, & ceux qui naissent après. Les uns sont admirés de bonne-foi, & regardés peut-être comme les modèles de la perfection : les autres sont suivis par un goût de mode, de caprice & d'inconstance, indépendant de l'estime & de l'admiration. Lorsqu'on a vu le beau, qu'on l'a senti, on ne lui est plus infidèle que par circonstance; l'estime reste invariablement attachée aux Chef-

d'œuvres que le caprice fait négliger. L'idée du beau dans les Arts doit donc être regardée comme immuable : l'immortalité des beaux ouvrages, en est la preuve toujours vivante. Il est impossible que tout soit arbitraire dans la Musique, dans cette langue de tous les temps, de tous les lieux, de tous les êtres. Le chant, l'Air qui réussira à Moscou, à Naples, à Londres, à Paris ; celui qui fera sourire ou sauter joyeusement le Manœuvre & l'homme de Cour, le Nègre & le Paysan de nos campagnes, ne peut pas avoir un charme arbitraire : certainement son efficacité est toute naturelle. Qu'est-ce qui fait donc juger arbitraire, le mérite de la Musique ?

C'est qu'on ne sauroit le définir. L'effet est une sensation ; les uns y sont plus exercés ; les autres moins : les uns disent de bonne-foi ce qu'ils sentent, les autres le dissimulent ; les uns se livrent innocemment à leurs affections ; les autres, par des principes faux ou vrais, les pré-

viennent, les combattent & les détruisent.

Ce qui doit sur-tout faire juger la Musique arbitraire, c'est la rapidité des révolutions qu'elle éprouve, & qui semblent l'une après l'autre renouveller l'Art tout entier. En Italie même, un homme qui reparoît au bout de trente ans d'absence, se trouve, relativement à la Musique, avoir changé de patrie. Au Théâtre, au Concert, s'il demande les Chef-d'œuvres qu'il avoit laissés le plus en vogue, à peine les connoît-on; ils ne sont plus d'usage; leur règne a péri: *j'ai passé, il n'étoit plus.* Cette inconstance des Italiens tient à plusieurs causes. 1°. L'Art jusqu'ici, chez eux-mêmes, n'a fait que croître & se perfectionner. Les *Piccini*, les *Sacchini*, &c. (je le pense du moins) ont été plus loin que *Pergolèse*. 2°. Les Italiens n'ont jamais attaché leurs beautés musicales à un grand tout, à un ensemble recommandable par son invariable perfection; nul deux n'a pu dire *monumentum*

exegi ære perennius. Leurs beaux morceaux sont épars & fugitifs comme les feuillets de la Sybille.

Je ne puis me persuader que les beaux ouvrages dramatiques, composés en France depuis quinze ans, cèdent au cours passager de la mode ; on y reviendra sans cesse : l'ensemble de la Musique, des paroles & de l'action, dans ces ouvrages, constitue une masse qui résiste au flux & reflux du caprice. La Musique, dans ces productions immortelles, repose sur une base inébranlable.

Quant à la Musique de Concert, nous ne pouvons qu'inviter les véritables amateurs à ne pas déférer aveuglément & avec exclusion, au goût consacré par la dernière mode. N'appauvrissons, n'exténuons point l'Art, en le réduisant à ses productions les plus modernes. Promenons-nous au milieu des richesses que le génie des divers siècles à fait éclorre. C'est ainsi que nous suivrons la marche progressive de l'Art, & que nous aurons

l'histoire

l'histoire de la Musique faite par les monumens mêmes.

Que le début du *Stabat*, que plusieurs airs de Galuppi, de Iomelli, &c. soient encore exécutés ou mis en oubli, ce n'en sont pas moins des beautés réelles, & faites pour ne jamais périr.

Je demande pardon aux Musiciens de ce que je vais avancer ; mais de jolis riens, des *brunettes* naïves, des *barcarolles* chantantes, de simples menuets, des allemandes, toutes ces frivoles productions de l'Art en sont des beautés réelles, & d'autant plus vraies, que leur effet est plus universel. C'est avec de tels chants que vous ferez le tour du monde sans avoir dépaysé la Musique : il y a donc dans cet Art un vrai *beau*, un *beau* qui tient à des sensations naturelles, & généralement éprouvées ; un *beau* par conséquent qui n'est point arbitraire. Les *Noëls* même, l'*O Filii & Filiæ* nous en fournissent la preuve. Ces chants n'ont point vieilli ; les Musiciens les plus exercés se

M

plaisent à les exécuter & à les entendre. Ils seroient ignorés de tout le monde cependant, & peut-être le *Stabat* aussi, s'ils ne tenoient pas à une solennité qui en ramène l'usage.

Définissons *le beau* en Musique, *une mélodie simple, naturelle, neuve & piquante*. Tout Musicien qui conçoit de tels chants, a le génie de son Art; celui qui applique ces chants à des paroles, écrit au bas du tableau quel en est le sujet; celui qui les adapte à des situations théâtrales, rend l'effet de la Musique plus général & plus frappant. Celui qui, d'un coup-d'œil, mesure & embrasse tout l'ensemble d'une grande action, qui en lie & cimente toutes les parties, & ne veut pas qu'il y en ait une oisive ni superflue; celui qui imprime le mouvement à tout ce grand corps, & lui dit : *meus-toi, marche, parle & agis*; celui-là remplit dans toute sa perfection l'œuvre immortelle du génie.

Mens agitat molem, & magno se corpore miscet.

CHAPITRE XXI.

Jusqu'à quel point les Arts sont faits pour la multitude ; jusqu'à quel point elle peut sainement en juger.

L'ABBÉ DUBOS a discuté la question dont il s'agit, & il la décide en faveur des ignorans (1), de la multitude. Il la constitue juge compétent & souverain des beaux Arts : nous ne sommes pas entièrement de son avis ; & d'abord, l'Abbé Dubos n'entend, dit-il, par le mot *multitude*, que les personnes dont l'esprit & le goût sont cultivés. Mais si la culture du goût est nécessaire pour l'intelligence des Arts, comment la culture de tel Art en particulier, ne l'est-elle pas pour en porter un jugement sain ? En compulsant des

―――――

(1) Réflexions sur la Peinture & la Poésie.

livres, apprend-t-on à juger des tableaux? Des études philosophiques donnent-elles le sentiment de la Poésie? L'Abbé Dubos, par les conséquences naturelles du principe qu'il avance, devoit donc attribuer aux seuls connoisseurs, ou du moins à eux de préférence, le droit de prononcer sur les Arts.

Je ne sais si l'Abbé Dubos a envisagé la question sous les divers points de vue dont elle est susceptible : il examine s'il vaut mieux juger des Arts par discussion que par sentiment : ce n'étoit pas là le seul point qu'il fallût éclaircir. Il falloit rechercher si les hommes exercés dans un Art, en ont un sentiment plus prompt & plus juste, que ceux qui ne le sont pas. Or, pour traiter cette question, voici les faits desquels on peut s'appuyer.

L'exercice de nos sens est tellement nécessaire pour en perfectionner l'usage, que nous voyons d'une manière imparfaite les objets que nous voyons rarement. Nul de nous ne distingue par leurs traits phy-

fionomiques, une perdrix d'avec une perdrix, un lièvre d'avec un lièvre. Les personnes qui ont vu peu de Nègres, trouvent qu'ils se ressemblent tous; l'habitude d'en voir, enseigne à les distinguer du premier regard. L'œil apprend donc à voir, l'oreille à entendre.

Tout le monde assure, & l'Abbé Dubos le confirme, que les jeunes Artistes envoyés de France à Rome pour étudier la Peinture, voient d'abord, sans émotion, les tableaux de Raphaël; c'est par un examen suivi qu'ils en découvrent les beautés. Quoi! des hommes appelés par leur goût, par leur talent à professer un Art, ont besoin d'un apprentissage pour sentir les merveilles de cet Art même, & l'on veut que le public en soit le juge le plus éclairé!

De la Peinture, passons à la Musique. Nous verrons le public, recevant de l'expérience une instruction lente, se traîner en quelque sorte à la suite de l'Art, en suivre de loin les progrès, & arriver à

l'une de ses époques, lorsqu'une autre commence. Le public est donc rarement en état d'apprécier tout d'un coup les innovations que l'Art éprouve. Il faut qu'il essaie son goût & ses connoissances sur les nouvelles productions qu'on lui présente. Il se fait d'abord l'écolier de l'homme de génie qui l'étonne, (écolier qui injurie son Maître) & lorsqu'il a bien étudié sa doctrine, il la juge. Le public, sujet à se tromper dans ses premières impressions, n'en reçoit à la longue de plus vraies, que parce qu'à la longue l'avis des connoisseurs influe sur ses opinions. Une vérité de goût (selon moi) s'établit comme une vérité philosophique, par le témoignage des gens éclairés.

Quand on s'obstineroit à défendre le sentiment des ignorans en matière de goût, il faudroit du moins convenir qu'ils peuvent à tout moment être dupes des idées communes, usées & rebattues. Que d'Auteurs font leurs Livres avec l'esprit d'autrui! Que de vers qui ne sont qu'un

amas de dépouilles poëtiques enlevées çà & là! Que de chants que l'on a entendus par-tout! L'ignorant applaudit à ces insipides larcins; le plagiaire à ses yeux a le mérite de l'Inventeur.

Une chose encore contribue à rendre vicieux le jugement des ignorans; c'est que rarement ils se contentent de juger d'après leur instinct. Ceux sur-tout qui ne tiennent pas leur opinion cachée, travaillent à s'en faire une. Ils s'étaïent de quelques mots surpris dans la bouche des Professeurs, & se méprennent à l'application qu'ils en font. J'ai vu de ces perroquets mal sifflés, louer dans telle Musique la richesse de l'harmonie, lorsque l'harmonie pauvre & stérile, séjournoit, croupissoit sur les mêmes accords. J'en ai vu qui se récrioient sur le charme des modulations, avant que l'air eût quitté le mode principal. Ceux qui ne sont point initiés dans un Art, ne sauroient trop s'abstenir d'en parler avec quelque air scientifique. Le seul usage qu'ils font de

la nomenclature, décèle leur profonde ignorance. Ignorer n'est rien, mais décider de ce qu'on ignore !

Je m'attends à une objection. La Musique est, selon moi, une langue naturelle, dont nous avons le sentiment inné : comment a-t-on besoin d'exercice pour en sentir les beautés ? Je Réponds. Voir, entendre, penser, réfléchir, sont aussi des opérations naturelles à l'homme ; comment a-t-il besoin d'exercice pour en perfectionner l'usage ?

Dans la Musique, comme dans le discours, il y a des idées simples qui sont à la portée de tout le monde : il en est d'autres plus combinées, que le travail & la réflexion suggèrent ; l'habitude de les entendre instruit à les goûter. Lisez l'Art poëtique à votre Jardinier, il ne vous comprendra guères plus que si vous lisiez du grec : parlez-lui un langage plus simple, il vous entendra. Un menuet, un tambourin sont goûtés de tout le monde. Si l'Art combine ses opérations, si la Mu-

fique relève son langage, elle ne parle plus que pour les initiés. La différence du discours au chant, c'est que l'homme qui parle pour se faire entendre des Paysans, ne dit que des platitudes, des trivialités ; & les chants heureux, dignes d'être adoptés par la populace, sont des beautés de l'Art véritables. C'est ce qui nous fait penser que, de tous les Arts, la Musique est le plus populaire.

Les personnes qui ont vieilli dans l'habitude de l'ancienne Musique, ne peuvent, disent-elles, en goûter une autre. Je les crois sans peine. L'empire de l'habitude peut substituer des goûts factices à nos goûts les plus naturels : c'est une des raisons de la diversité de nos opinions en Musique. Ces raisons se multiplient, lorsqu'il s'agit de juger tout un Opéra. Dans ce vaste ensemble, composé d'action, de vers, de chant, de symphonie, de danse & de spectacle, chacun s'attache à l'une de ces parties, à celle

qui lui est la plus agréable & la plus familière. Le jugement qu'il en porte retombe sur tout l'Ouvrage. Dans cette communauté de talens, on les rend tous solidaires; les défauts & les perfections de l'un deviennent le tort & le mérite de tous : par cette raison, tel homme se croit partisan de Lulli, qui n'aime que les Poëmes de Quinaut.

Le Philosophe, ami du vrai, qui le cherche en Musique, voudroit trouver une opinion générale sur laquelle il pût asseoir & reposer la sienne; cette opinion, la voici : *La bonne Musique Italienne & la bonne Musique Allemande sont goûtées de l'Europe entière. Ce que la France, depuis vingt ans, a produit d'estimable en Musique, ne s'éloigne ni du goût Allemand ni du goût Italien; & l'Europe aussi l'approuve.* S'agit-il ensuite, pour le Philosophe, d'avoir un avis certain sur les nouveaux Ouvrages qui paroissent ? Qu'il examine le cas qu'en fait la pluralité des

gens de l'Art, qu'il mette son opinion à la suite de la leur, il ne fera que devancer le Public, qui tôt ou tard se rallie à cette enseigne.

CHAPITRE XXII.

Quels sont les Arts qui plaisent davantage à la multitude, quels sont les jugemens qu'elle en porte.

Tous les Arts ne sont pas également à la portée de la multitude; tous n'ont pas pour elle le même attrait. Ce qui excite le plus la curiosité, & remue le plus fortement les passions, plaît de préférence à tous les hommes. C'est par cette raison que les Spectacles de l'Arène ont été suivis avec transport, & que la populace s'attroupe autour des échafauds où les scélérats expirent. Les représentations dramatiques ont ce double mérite,

d'intéresser l'homme curieux, d'émouvoir l'homme sensible : aussi, dans tous les siècles, dans tous les climats, le Peuple s'en montre-t-il avide.

On seroit porté à croire que la Tragédie doit, plus que la Comédie, intéresser les hommes du Peuple, puisqu'elle se rapproche davantage de ces exécutions sanglantes, qui leur font goûter le plaisir de la terreur & de la pitié; mais ce que j'ai observé aux représentations données *gratis* par les Comédiens, m'a persuadé du contraire. J'ai vu à ces représentations, les Spectateurs avoir les yeux secs aux endroits les plus touchans, & rire quelquefois des mouvemens les plus passionnés. On peut en faire l'épreuve à la campagne, lorsqu'on représente une action tragique devant des Paysans : les enfans d'*Inès* tombant aux pieds d'*Alphonse*, un meurtre qui s'exécute, excitent un rire universel. Sans doute l'âme de ces bonnes-gens ne sait point, pour de simples fictions, se pénétrer de terreur & de pitié :

Au Théâtre, ils voient du même œil donner un coup de poignard, & distribuer des coups de bâton; dans l'un & dans l'autre, ils ne voient qu'une action simulée, & ils rient du mensonge.

Comment rit-on au Théâtre de Paris, lorsqu'*Orgon*, trahi par le *Tartufe*, se voit prêt d'être conduit en prison, & qu'il pleure au milieu de sa famille ? Cette situation est, d'une part, touchante; de l'autre, terrible par la présence du scélérat qui menace son bienfaiteur, & jouit de son infortune. L'Abbé Dubos assure que le Parterre a ri long-tems, & presque aux éclats, de la belle Scène entre *Pyrrhus* & *Phœnix* :

Crois-tu si je l'épouse,
Qu'Andromaque en son cœur n'en sera point jalouse ?

Tel est le Public dont on nous dit le jugement si solide.

Si ce premier transport de plaisir & d'admiration qui saisit tout un Auditoire,

étoit la preuve démonstrative d'une beauté supérieure, les premiers jugemens du Public seroient infaillibles & permanens; c'est tout le contraire: ils sont communément fautifs & sujets à rétractation. Le Public, dit-on, corrige & perfectionne ses jugemens; ces mots, selon moi, signifient simplement que le Public, instruit en détail par les gens de goût, revient au Spectacle averti de son erreur, & mis en garde contre l'instinct qui l'avoit d'abord égaré. Nous savons aujourd'hui que le Public qui dédaigna le Misantrope, qui accueillit froidement Britannicus, & qui se passionna pour Timocrate, s'est trompé. Laissons à une autre génération le soin de compter nos erreurs.

Sans chercher à calomnier le goût actuel du Public, on peut avancer qu'au Théâtre son goût pour l'exagération l'égare. Les fureurs convulsives des Acteurs ont un droit presque sûr à ses applaudissemens. Cette violence requise dans

le jeu des Acteurs, l'est nécessairement aussi dans les Ouvrages qu'ils représentent. Dès-lors, disparoissent toutes les nuances délicates par lesquelles l'Art du Poëte doit successivement nous faire passer. Le vraisemblable, la convenance, tout est sacrifié à une véhémence souvent hors de propos, & dont la continuité fatigue. Le Public semble dire à ceux qui travaillent pour ses plaisirs, ce que *Phèdre*, dans son délire, dit à sa Confidente:

Sers ma fureur, Œnone, & non pas ma raison.

Ce besoin d'être ému fortement, qui rend la multitude si passionnée pour les Spectacles, ne lui laisse goûter qu'un plaisir froid & tranquille à la vue des statues & des tableaux. Ces muettes images, tout animées, toutes vivantes qu'elles sont aux yeux des connoisseurs, ne le sont point assez pour la multitude dépourvue d'intelligence, & qui n'a que des sens. Examinez le Peuple au Salon du

Louvre, dans les Cabinets de Peinture & de Sculpture; à peine lui trouvez-vous quelque sentiment du beau. Une sorte de curiosité stupide promène froidement ses regards d'un objet à un autre, & les fixe quelquefois sur l'objet le moins digne d'être admiré. Une belle Statue l'*Antinoüs*, par exemple, n'est pour l'ignorant qu'une figure bien proportionnée, dont il ne peut recevoir une sensation vive & frappante. C'est pour l'homme qui sent les difficultés de l'Art, & le mérite de l'Ouvrage, que cette Statue est un chef-d'œuvre : c'est lui seul qui a le droit de se passionner en la regardant.

Les vers, séparés de l'intérêt d'une action représentée ou racontée, n'attachent guères que les personnes initiées aux mystères de la Poésie : les autres ne voient dans ce qu'on appelle le coloris poétique, qu'un choix de tours & d'expressions moins simple qu'ils ne l'auroient desiré. Peu faits aux conventions de cet Art, peu touchés de l'harmonie qui en résulte,

ils

ils en condamnent presque la recherche soigneuse; ils se refusent au ton de déclamation qu'il prescrit. Hommes divins! qui brûlez du feu de la Poésie, vous ne sauriez l'ignorer; vos Écrits ne sont appréciés que par ceux qui s'occupent de votre Art, & le cultivent!

La Musique donne à ses compositions un mérite plus populaire. Nous l'avons observé déjà, les plus beaux Airs des Opéras-comiques & sérieux, sont livrés au Peuple, il les adopte avec plaisir. Un beau chant est fait pour toutes les oreilles: c'est une vérité universelle, & qui passe en proverbe.

Observons que tous les morceaux de Musique qui ont ce mérite populaire, sont gais ou gracieux. L'*adagio* & le *presto* ne sont guères dans la bouche du Peuple: qu'une Romance lente se chante dans les rues, on en altère le mouvement, on l'anime. Un rhythme lent attriste ou attendrit : un rhythme précipité agite & fatigue: l'un & l'autre importuneroient les

gens du Peuple, qui ne veulent trouver dans le chant qu'une diſtraction douce à leurs occupations.

La Danſe unie à la Muſique par les rapports les plus intimes, & par la dépendance la plus marquée, participe à la deſtinée de cet Art, ſans lequel elle ne peut exiſter. La Danſe gaie, la Danſe gracieuſe ſont celles qui plaiſent le plus généralement. L'*adagio* danſé, ne produit pour ainſi dire que de beaux développemens, de belles attitudes, dont l'effet (ſemblable à celui d'une belle Statue conſidérée ſous des aſpects différens) n'inſpire qu'une admiration froide & tranquille.

Quelle que ſoit l'affinité plus ou moins grande que les Arts ont avec la multitude, ils en ont tous une très-marquée ; c'eſt le beſoin de plaire au plus grand nombre : beſoin qui eſt de l'Artiſte plus que de l'Art, je l'avoue ; mais qui dirigeant l'un dans ſes procédés, influe ſur la deſtinée de l'autre.

Les Arts perdent-ils ou gagnent-ils à se rendre populaires ? Question intéressante, & qu'on ne peut résoudre que par une analyse détaillée : nous allons l'entreprendre.

Si nous en croyons Quintilien, l'Orateur ne devoit point parler au Sénat du même ton dont il parloit au Peuple assemblé. Le genre d'éloquence fait pour plaire à de graves Magistrats, étoit peu propre *à capter la faveur populaire. Quis verò nesciat, quin aliud dicendi genus poscat gravitas Senatoria, aliud, aura popularis.* Voyons si ce principe s'applique à tous les Arts.

Un Poëte qui auroit à faire une Tragédie pour une assemblée de Philosophes & de Gens-de-Lettres, devroit-il la composer autre que celle de nos grands Maîtres ? Je ne le pense pas, & en voici la raison. Les hommes qui se ressemblent le moins par l'intelligence, se ressemblent par les passions : ils ont & la faculté, & le besoin d'éprouver les mêmes. Pleurer

& se passionner au Théâtre, est le plaisir du sot, comme de l'homme de génie; plaisir supérieur, pour celui-ci même, à tous les plaisirs de l'esprit qui n'intéressent point sa sensibilité. Le Poëte tragique trouve donc l'âme de l'ignorant ouverte par les mêmes côtés que celle de l'homme instruit : il doit l'attaquer par ses endroits foibles, diriger vers l'émotion toutes les puissances de son Art ; & dans cette vue, tout ce qu'il fait pour la multitude, l'homme habile en jouit (1).

Il y a quelques scènes de nos Tragédies qui semblent faites, moins pour la simple intelligence du vulgaire, que pour les esprits d'une trempe supérieure. Telle est celle où les Confidens d'Auguste discutent la prééminence des Gouvernemens Monarchique & Républicain. Cette scène,

––––––––––

(1) On entend ici par *multitude*, non le bas-Peuple, mais cette portion du Public qui suit habituellement les Spectacles.

pour le fonds, est un chapitre de l'Esprit des Loix; mais elle couvre un intérêt de sentiment. Ce qui en résulte, est de savoir si Auguste retiendra l'Empire; & s'il le retient, il est assassiné.

Peut-être Corneille n'eût-il pas osé prolonger au-delà d'une scène son admirable discussion : peut-être un acte qui rouleroit tout entier sur des questions de politique, ennuiroit même les politiques les plus déterminés.

Socrate prêt à boire la ciguë, peut, dans un dialogue de Platon, traiter à fond de l'immortalité de l'âme; mais ce traité mis sur la scène, glaceroit d'ennui les Spectateurs.

Pour que l'on pût insérer dans une Tragédie le dialogue de Silla & d'Eucrate, tel que Montesquieu l'a composé, il faudroit, je pense, qu'il s'attachât par quelque fil à des intérêts du cœur, & que par ce rapport il fût plus propre à la Tragédie. C'est ce que l'Auteur *du Fanatisme* a su ménager dans la scène

sublime de *Mahomet* avec *Zopire*. Le Prophète ose entreprendre d'y démontrer à l'homme vertueux, la nécessité d'un culte fondé sur l'erreur. Quelle question ! Avec quel art elle est traitée ! Voici le point où la scène aboutit :

Quel seroit le ciment, réponds-moi, si tu l'oses,
De l'horrible amitié qu'ici tu me proposes ?
Est-ce le sang des miens que ta main répandit ?

MAHOMET.

Oui, ce sont tes fils même, &c.

A ces mots, la Tragédie rentre dans tous ses droits, redevient tout ce qu'elle doit être, la complication des intérêts les plus touchans & les plus terribles.

La Tragédie paroît donc ne rien perdre ni gagner à se rendre publique & populaire : celle qui fait frémir & pleurer le Philosophe, fait également frémir & pleurer la multitude. La multitude sans doute moins difficile, parce qu'elle est moins éclairée, prend quelquefois le

mouvement des Acteurs pour celui de l'action, & le Spectacle pour de l'intérêt. Séduite par ces illusions, elle peut accorder à des ouvrages médiocres, l'honneur d'un succès passager. Mais qu'on la ramène au vrai ; que l'on parle à son cœur, la multitude applaudit : elle fait plus, elle estime. Ainsi, l'ambition d'obtenir ses suffrages ne tend point à la dépravation de l'Art.

La haute Comédie, celle qui peint les mœurs, les caractères, est moins du ressort de la multitude que la Tragédie. Le peuple (ce mot comprend ici une classe d'hommes très-étendue) le peuple, dis-je, a moins d'esprit & de raison, qu'il n'a de passions. Or, une Comédie telle que le Misantrope, parle moins aux passions qu'à l'esprit. N'oublions pas qu'il a fallu à Molière des farces pour faire passer des Chef-d'œuvres. Ce fait accuse le goût du public qui jugeoit ce grand homme : je ne doute pas que nous ne croyions aujourd'hui avoir le goût beau-

coup plus sûr; mais du moins y a-t-il long-temps que nous ne l'avons essayé fur des ouvrages tels que le Misantrope.

Observons une autre différence relative à la Tragédie & à la Comédie; c'est que le cœur se trompe moins que l'esprit dans ses jugemens. Un mot dont tout le monde pleure, est, sans aucune espèce de doute, un mot touchant : un mot brillant qui réussit, n'est pas toujours un mot heureux : le faux & le vrai, dans ce genre, obtiennent souvent le même avantage.

Depuis assez long-temps la Comédie, en France, semble être esclave du bel esprit & du bon ton, deux maîtres impérieux qui la corrompent, en lui interdisant le naturel & la simplicité. Autrefois on rioit des sottises d'un bon Bourgeois: on aimoit à le suivre dans les détails les plus obscurs de son ménage : aujourd'hui de tels événemens, de tels personnages aviliroient la Comédie; elle craint de

tomber en roture. Tous ses personnages pris dans un ordre plus relevé, asservis aux convenances délicates d'une société choisie, sont sans caractère & sans physionomie : pour l'extérieur, ils sont tels que les gens du monde, des hommes polis, & rien de plus. Pour animer leur dialogue, il ne reste au Poëte que la ressource du bel esprit, dont il use outre mesure. Au lieu de se transformer dans ses personnages, il les transforme en lui : du Petit-Maître à la Soubrette, tous ont le même jargon, ensorte que la pièce entière est, pour ainsi dire, un long Monologue, où le Poëte, sous des noms différens, parle toujours.

A qui imputer ces défauts de notre Comédie ? Aux Auteurs ou au public ? Tout le monde peut-être est coupable ; les Ecrivains, de donner dans le faux ; les Spectateurs, d'applaudir au mauvais goût. Molière, s'il pouvoit renaître, auroit encore à faire ce qu'il fit de

son temps, à lutter contre la multitude, & à implorer contre elle le jugement des connoisseurs.

Parlons de la poésie qui n'est point dramatique. Les vers qui sont le plus goûtés de tout le monde, sont ceux qui s'emparent de l'imagination & du cœur. Peindre & sentir, sont les dons du Poëte qui donnent à ses succès le plus d'universalité. Ces dons tiennent à la nature de son Art, & contribuent à sa perfection réelle. Il est donc avantageux à la poésie de rechercher le suffrage du plus grand nombre.

Ce que la multitude goûte le plus dans la Musique, est l'agrément de la mélodie. Il est donc démontré, d'après tout ce que nous avons dit, que cet Art ne peut que gagner à se rendre populaire. Ce n'est pas que l'homme de génie, en composant, ne doive avoir plus en vue le suffrage des connoisseurs que celui de la multitude : mais l'un lui répond de

l'autre. L'ouvrage qui plaît aux Musiciens, plaira tôt ou tard au public, si quelque cause étrangère à la Musique ne s'y oppose pas.

CHAPITRE XXIII.

De l'Harmonie jointe à la Mélodie.

Jusqu'ici nous nous sommes renfermés dans l'idée la plus simple que l'on puisse concevoir de la Musique, dans la seule mélodie ; complettons cette idée, & reconstituons l'Art dans son entier, en lui rendant l'un de ses accessoires les plus nécessaires, l'harmonie.

Le Lecteur n'attend pas que nous lui donnions un traité scientifique des accords & de la manière de les employer. Dans ce Chapitre, comme dans le reste de l'Ouvrage, nous considérons la partie métaphysique de l'Art, plus que la partie matérielle & technique. Au lieu de répéter

ce qu'ont dit les plus savans Théoriciens sur la formation & l'usage des accords, nous nous bornerons à quelques réflexions, faites plutôt pour les ignorans que pour les personnes versées dans la Musique.

C'est certainement un phénomène digne d'observation, que la co-existence de plusieurs sons, que l'oreille distingue tous, & dont l'impression simultanée ne produit qu'une sensation nette & distincte. De tous nos sens, l'ouïe est le seul susceptible d'une telle sensation, composée & simple tout à la fois, & la Musique a seule le droit de nous la faire éprouver. Que différens bruits parviennent ensemble à l'oreille, ils se détruisent réciproquement: que plusieurs personnes parlent à la fois, aucune ne se fait entendre. Mais que plusieurs voix chantent en même-temps des parties harmoniquement distribuées, l'oreille (en les distinguant toutes) reçoit l'impression de ces voix réunies, comme elle recevroit l'impression d'une seule voix. Dans ce mélange de sons affiliés par l'har-

monie, la mélodie se montre claire & distincte : elle est le résultat de tout ce que l'oreille entend. Si les sons secondaires adjoints au chant ne sont pas ceux que prescrit l'harmonie, dès-lors l'unité est détruite, le chant disparoît ; il ne reste plus qu'un désordre & une confusion inintelligibles.

Il est impossible de concevoir un chant qui ne comporte pas une basse & des parties harmoniques : de même, il est impossible de concevoir une suite d'accords agréable à l'oreille, de laquelle on ne puisse pas tirer des chants mélodieux. Ainsi l'harmonie existe implicitement dans la mélodie, la mélodie existe implicitement dans l'harmonie. On ne peut dire laquelle des deux engendre l'autre, elles s'engendrent réciproquement, & dans le sens implicite, elles ne peuvent subsister l'une sans l'autre.

Ce seroit une expérience curieuse pour un Européen transporté parmi les Sauvages, de leur faire entendre, avec les

embellissemens de l'harmonie, les airs qu'ils ont coutume de chanter à l'unisson. Quel seroit l'effet de cette première impression ? Seroit elle importune ou agréable ? L'instinct musical de ces hommes grossiers leur feroit-il d'abord démêler à travers toutes les parties, celle du chant, en lui subordonnant celles qui l'accompagnent ? Ces questions ne peuvent être éclaircies que par l'expérience. La solution que l'on pourroit en obtenir, apprendroit jusqu'à quel point le sentiment de l'harmonie est naturel à l'homme, jusqu'à quel point la sensation qu'il en reçoit, est factice, réfléchie & combinée.

L'harmonie paroît dériver immédiatement de la nature du son, puisque tout son retentissant produit ses harmoniques. Une cloche frappée fait entendre, avec le son principal, sa tierce & sa quinte. Le son par sa nature n'existe donc jamais seul ; il naît avec les sons affiliés qui l'accompagnent.

Jouez d'un instrument dans une cham-

bre où il y en a vingt autres, les cordes de tous ces inſtrumens s'ébranlent & frémiſſent, toutes les fois que celui ſur lequel on joue fait entendre des ſons qui leur ſont analogues. Mais pour tous autres ſons, ces cordes reſtent muettes & inſenſibles; elles n'éprouvent aucun frémiſſement.

On ne peut toucher deux cordes à la fois ſur le même inſtrument, ſans qu'il en réſulte la réſonnance ſourde d'un troiſième ſon plus grave que les deux autres, & qui ſe mêle avec eux, comme pour déclarer qu'il leur appartient, & qu'on ne peut l'en ſéparer.

Telles ſont les expériences principales qui nous révèlent la ſympathie des ſons & leur co-exiſtence néceſſaire: expériences, qui ſervent de baſe aux ſavantes ſpéculations des Théoriciens. Nous nous contenterons ici d'obſerver que le troiſième ſon produit par le retentiſſement de deux autres, loin d'être une baſſe toujours vraie, ne peut, dans une infinité de cas, s'allo-

cier aux deux sons qui le produisent. La raison en est que ces deux sons, suivant le tour de la mélodie, appartiennent à un mode ou à un autre, & souvent le mode constitué rejette le son donné par la résonnance. Voyez l'exemple ci-joint.

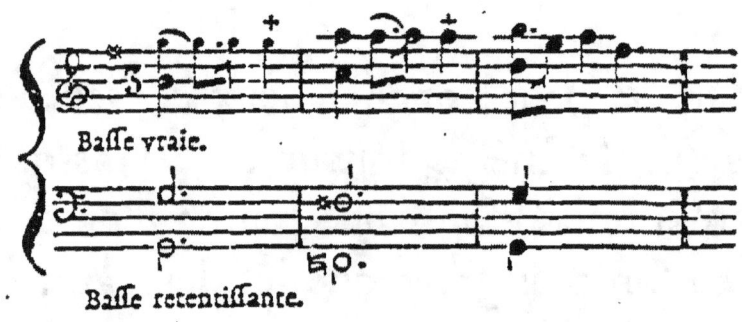

Les résonnances du corps sonore peuvent être regardées comme les premiers élémens de la Théorie des Accords, & comme le berceau de l'harmonie. Non que ce soit à cette expérience que nous soyons redevables de l'Art d'écrire la Musique à plusieurs parties. Cet Art avoit pris naissance long-temps avant que le phénomène des résonnances eût été observé; & les découvertes de l'instinct en

ce

comme en tout autre, devancèrent celles de la Science.

Autant on a lieu d'être étonné que les Anciens n'aient pas connu l'harmonie, autant on pourroit l'être que les Modernes aient étendu si loin la Théorie des Accords. Comment les premiers, avertis, par le sentiment de l'oreille, de la sympathie de quelques sons, n'ont-ils pas tenté de les allier dans leurs chants? Comment les seconds ont-ils osé associer des sons que la dissonnance semble rendre incompatibles?

L'effet de quelques dissonnances est tellement âpre & rude, qu'il met, pour ainsi dire, en souffrance l'instrument qui les produit. Touchez un accord de *seconde* sur le violon, vous sentez frémir avec violence les parois de l'instrument, comme si elles vouloient se disjoindre. A cet accord, faites succéder la consonnance, ce frémissement raboteux n'a plus lieu, & l'instrument participe à l'état de calme, de quiétude où l'oreille se trouve.

Tout notre syſtême d'harmonie cependant ſe compoſe également & de conſonnances, & de diſſonnances. Les Légiſlateurs en harmonie ont, il eſt vrai, capitulé avec l'oreille pour lui faire admettre les accords diſſonnans. La règle de les préparer & de les ſauver, conſiſte à faire entendre d'abord l'une des notes dont l'accord ſe compoſe; enſuite à en approcher le ſon ennemi auquel cette note craint de ſe joindre, & enfin à le faire diſparoître, afin qu'un ſon plus ami lui ſuccède. C'eſt à ces conditions que l'oreille s'accommode de la diſſonnance, qu'elle en ſupporte la contrariété paſſagère, afin de ſe repoſer après plus agréablement ſur des ſons mieux aſſortis. C'eſt ainſi que, dans la vie, de courtes épreuves, varient l'uniformité du bonheur, & en rendent le ſentiment plus doux.

Les perſonnes peu verſées dans la Muſique, peuvent imaginer que chaque ſon ayant ſes harmoniques, l'Art de la *compoſition* ne conſiſte qu'à les joindre au ſon

principal, & à les faire toujours parler avec lui. Mais cette méthode produiroit de la confusion, l'Art en prescrit une différente. Souvent pour répondre à vingt ou trente notes que la mélodie fait jouer & badiner ensemble, l'harmonie n'établit qu'une seule note de basse : non que les vingt notes du dessus appartiennent au son grave de la basse, & soient comprises dans ses harmoniques ; mais la mélodie trompe l'oreille, lui donne le change, & les lui fait prendre pour des dérivés de ce son grave.

La mélodie est donc souveraine de la Musique, même considérée du côté de l'harmonie. C'est elle qui arrange les matériaux que l'harmonie lui fournit. C'est elle qui fait chanter les parties secondaires, chacune conformément au rang qu'elle occupe dans l'ensemble : c'est elle encore qui fait à son gré passer le chant principal de la voix aux instrumens, & de tel instrument à tel autre. Or, dans ces transmigrations, comment

suivre le chant sans l'instinct prompt d'une oreille exercée ?

Il n'y a pas de raison (même au Théâtre) pour que la voix humaine chante toujours la partie principale, c'est-à-dire, la plus intéressante. Si l'on allègue que l'Acteur présent sur la Scène, & conduisant l'action, attire sur lui la plus grande attention du Spectateur; je répondrai que l'Orchestre n'est pas moins présent que l'Acteur, qu'il n'est pas uni à l'action moins intimement; j'ajouterai que l'Orchestre fait parler cent voix, puissantes par leur diversité, puissantes par leur réunion, & que l'Acteur n'en fait parler qu'une, infiniment bornée dans ses moyens d'exécution.

C'est donc avec raison que l'on a justifié, ou plutôt loué le Monologue de Renaud dans le second Acte d'Armide (1). Le chant principal est dans la symphonie,

(1) Opéra de M. Gluck.

& c'est à l'Orchestre qu'il convenoit d'exprimer ces paroles : *Ce Fleuve coule lentement*, &c.

Ceci nous conduit à une observation naturelle. Si la Musique étoit essentiellement un Art d'imitation, le chant, les accompagnemens, tout devroit unanimement concourir à imiter. Cependant nous voyons dans les Airs les plus pathétiques, dans les *adagio* les plus touchans, l'accompagnement s'écarter de l'imitation & se jouer mélodieusement autour du sujet (1): dans les morceaux où l'accompagnement s'efforce de peindre des effets, la partie supérieure s'affranchit de cette fonction imitatrice, & se réduit simplement à chanter.

(1) Voyez *Che farò senza Euridice*, l'accompagnement joue & badine sous le chant. Cela est encore plus sensible dans l'Air, *Alceste au nom des Dieux*. On feroit la même observation sur la plupart des Airs Italiens.

On cherche depuis long-tems un principe universel d'harmonie, d'après lequel on puisse admettre ou rejeter telle ou telle suite d'accords. Je doute que ce principe jamais se découvre. Le plus simple & le plus général qu'on puisse donner aux Étudians, est de lier les accords qui se succèdent, par une ou plusieurs notes qui leur soient communes. Ce principe souffre des exceptions & très-heureuses; car il n'est point d'harmonie plus douce & plus suave qu'une suite de sixtes en descendant. Or, ces accords successifs ne sont liés entre eux par aucune note qui se conserve de l'un à l'autre. Au défaut du principe que l'on cherche, voici celui que je propose. Toute harmonie dont il résulte une mélodie facile & naturelle, est bonne & selon les règles : celle qui n'engendre que des chants pénibles & difficiles, ne mérite pas qu'on l'admette. Réservez-la tout au plus pour ces préludes, où l'Exécutant fait briller son savoir encore plus que son goût : que dans ces combinaisons

savantes, l'harmonie se montre, si l'on veut, âpre, hérissée : fuyant les routes communes, qu'elle s'ouvre un chemin à travers les ronces & les broussailles; mais cette marche détournée ne sera jamais comptée pour un des procédés naturels de l'harmonie : c'en est plutôt l'écart licencieux & le savant délire. L'harmonie est tributaire & sujette de la mélodie ; elle ne doit rien oser que de l'aveu de celle qui lui commande. Que cette vérité soit la première & la dernière de toutes celles que nous devons établir.

Fin de la première Partie.

EXTRAIT DES REGISTRES

De l'Académie Royale des Inscriptions & Belles-Lettres.

Du lundi 28 Juin 1779.

MESSIEURS DACIER & DUSAULX, Commissaires nommés par l'Académie pour l'examen d'un Manuscrit qui a pour titre : *Observations sur la Musique, & particulièrement sur la partie Métaphysique de l'Art*, par M. de C***, Académicien-Associé, ont dit que cet Ouvrage leur avoit paru digne de l'impression. Sur leur rapport, qu'ils ont laissé par écrit, l'Académie a cédé son Privilège à M. de C***, pour l'impression dudit Ouvrage.

En foi de quoi j'ai signé le présent Certificat. Fait à Paris, au Louvre, le lundi 28 Juin 1779.

DUPUY, Secrétaire-Perpétuel.

DE L'IMPRIMERIE DE MICHEL LAMBERT, rue de la Harpe, près Saint-Côme, 1779.

www.ingramcontent.com/pod-product-compliance
Lightning Source LLC
Chambersburg PA
CBHW071527220526
45469CB00003B/673